KB127201

전각으로 피어난 도덕경
-노자, 율곡 순언(醇言)에서 찾은 삶의 지혜-

Reading Tao Te Ching through the Art of Seal Engraving
Wisdonm from Yulgok's Sun-Eon : The Purified Words of Lao-tzu

창봉 박동규 각편(刻編)

이이(李耳) 원저, 이이(李珥) 초해(鈔解)

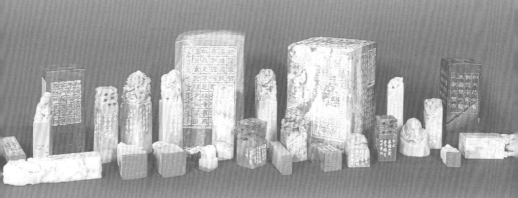

㈜이화문화출판사

창산(昌山) 성백효 序文 / 92×38cm

焉然其言亦皆簡而要不失其
宗旨則反有勝於河上公等舊
說之浩繁矣況其筆畫篆刻極
其高妙而閔庚三教授更加精
解使人易曉苟能沈潛玩賞覺
心神之安靜則於休養情性以
致和平之道亦可謂大有功矣
噫世衰道微人惟好怪言及程
朱則指爲陳腐反於朱子則聽
之不厭故引毛生說而明焉讀
之者庶或有以諒余苦心之攸
在矣

己亥仲夏之吉
昌寧 成百曉東英識

右滄峰大兄所書刻道德經及其所
註醇言也老子生于周末文勝之餘故
其言皆謙約退遜返真無詐偽故夫
子亦嘗問禮焉及其後來莊周出張皇
其說詆辱聖賢無所忌憚然後乃目
為老莊而陷於異端之歸矣毛奇齡有
言曰道經之所謂道也皆本之於羲軒
是亦吾道也其言雖過亦有一理焉顧
今天下惟科學物質之追求馳驚乎奇
技淫巧利欲滔天不復知有道德仁義之
說則此書之有功于世豈淺勘乎哉又

右滄峰大兄所書刻道德經及
其所註醇言也老子生于周末
文勝之餘故其言皆謙約退遜
返真無詐偽故夫子亦嘗問禮
焉及其後來莊周出張皇其說
詆辱聖賢無所忌憚然後乃目
為老莊而陷於異端之歸矣毛
奇齡有言曰道經之所謂道者
皆本之於羲軒是亦吾道也其
言雖過亦有一理焉顧今天下
惟科學物質之追求馳驚乎奇
技淫巧利欲滔天不復知有道
德仁義之說則此書之有功于
世豈淺勘乎哉又其醇言以
為栗翁所著者余固未敢自信

창봉(滄峰)이 손수 쓰고 전각(篆刻)한 도덕경(道德經)과 순언(醇言)의 정해(精解) 뒤에 쓰다.

위는 우리 대형(大兄)이신 창봉이 쓰고 전각하신 도덕경(道德經)과 그에 대한 주석서인 순언(醇言)이다. 노자(老子)는 주(周)나라 말기 문폐(文弊)가 심할 때에 태어났으므로 그 말씀이 모두 겸손하고 공손하여 진실로 돌아와 남을 속이거나 거짓됨이 없었다. 그러므로 공자(孔子)께서는 일찍이 그에게 예(禮)를 물으셨던 것이다. 그러다가 뒤에 장주(莊周)가 나와서 그 말을 장황하게 늘어놓아 성현(聖賢)을 함부로 욕하고 기탄하는 바가 없었다. 그런 뒤에야 사람들이 노장(老莊)이라고 지목하여 이단(異端)으로 돌아가게 되었다.

모기령(毛奇齡)이 말하기를 "도가(道家)에서 말하는 도(道)는 모두 복희씨(伏羲氏)와 황제 헌원씨(皇帝軒轅氏)에게서 근본하였으니, 이 또한 우리 유가(儒家)의 도이다." 라고 하였다. 이 말이 비록 지나치나 또한 일리가 있는 말이다.

돌아보건대 천하가 모두 과학(科學)과 물질(物質)을 추구하여 지나친 솜씨와 신기한 기술에만 치달려서 이욕(利慾)이 세상을 뒤덮어 다시는 도덕(道德)과 인의(仁義)의 말이 있음을 알지 못하니, 그렇다면 이 책이 세상에 공(功)이 있는 것이 어찌 적겠는가.

　또 이 순언은 세상에서 율곡(栗谷) 선생이 지었다하나, 나는 참
으로 자신할 수가 없다. 그러나 그 내용이 간략하고 요긴하여 도덕
경의 본지를 잃지 않았으니, 하상공(河上公) 등의 지나치게 번거로
운 옛 주석보다 도리어 낫다. 더구나 그 필법과 전각이 지극히 고묘
(高妙)하고 민경삼(閔庚三) 교수가 또 정밀하게 해석하여 사람들로
하여금 알기 쉽게 하였다. 참으로 마음을 조용히 하여 읽어보고 감
상하면 자신도 모르게 마음과 정신이 편안하고 안정되니, 사람의
성정(性情)을 수양하여 화평(和平)을 이룩하는 방도에 있어서도 또
한 크게 유익함이 있을 것이다.

　아! 세상이 말세가 되어 도의(道義)가 땅에 떨어져서 정자(程子)
와 주자(朱子)를 말하면 사람들이 진부(陳腐)하다고 비난하고, 주
자와 반대되는 말을 하면 사람들이 귀담아 듣고 싫어하지 않는다.
그러므로 나는 모기령의 말을 인용하여 밝혔으니, 독자들은 행여
나의 고충을 알아 줄 것이다.

<div align="right">

기해년 음력 5월 초하루에
창산(昌山) 성백효 동영(成百曉東英)은 삼가 쓰다.
</div>

Adding to the transcription of *Tao Te Ching*(道德經) and Soon-eon(醇言), which Changbong(滄峰) himself has written and engraved(篆刻).

Above is our senior(大兄) Changbong's transcription of Tao Te Ching and Soon-eon, a commentary on Tao Te Ching. Lao Tzu(老子) was born in the late days of Zhou(周) Dynasty when all studies were corrupt. So he was very cautious and understated, came back to the truth and claimed Wu wei-inexertion. That was why in early days Confucius asked him about Li (禮, Confucius concept of correctness and propriety). It was only after Zhuang Zhou (莊周) took his words to a much verbose form, defamed and got away from the sages, that it became known to the people as the Lao and Zuhang(老莊) the heretics.

Mo Girueong(毛奇齡) said, "The Way(道) of Taoists(道家) all originated from Fuxi(伏羲氏) and the Yellow Emperor Huangdi (皇帝軒轅氏), and thus is also the way of us Confucians. I take what he said as indeed true and great. In retrospect, all in this world now pursue science(科學) and materialistic values(物質), with its focus only on extraneous crafts and marvellous technologies. Now selfish mind for profits(利慾) ruling the world, the words of morality(道德) and Ren Yi (仁義, Confucius virtues of humanity and uprightness) remembered by no one, how could anyone say this book contributes to the world only scarcely?

Also, even though it is believed that this book of of Soon-eon has been written by Mr. Yulgok(栗谷), on this I cannot be really confident. However, the content is concise and useful, not losing the essence of Tao Te Ching, so I would take it as better than overly complicated old comments by Heshnag Gong(河上公). Also it is written in such a subtle way, and translated by Min Gyeongsam(閔庚三) so precisely that it could be known to many of the people. Perusing this in the silence of mind comforts and clears one's mind, so I believe this will be also useful in training people's natural temper (性情) and cultivating peace(和平).

Alas, what an age of decadence that morality(道義) has fallen to the ground! People blame me as hackneyed(陳腐) when I speak the of 《Analects(論語)》and 《Mencius(孟子)》; they do not listen to me when I speak of Cheng Yi(程子), Zhu Xi(朱子), Toegye(退溪) and Yulgok(栗谷). So here I enlighten my point with sayings of Mo Girueong, from which my fellow readers will be able to understand my distress.

On year of Gi-hae, the First day of May in the lunar calendar
With respect and restrain, writes Changsan(昌山)
Seong Baek-hyo Dong-young(成百曉東英)

『전각으로 피어난 도덕경』 읽기

　『전각으로 피어난 도덕경』은 서명이 말해주듯이 노자 『도덕경』속의 훌륭한 말을 가려 뽑은 순언을 전각 예술로 구현한 책이다. 고대 경전이나 사상서를 번역할 때 그 난해한 사상을 다른 언어로 옮기는 과정에서 학술적인 측면에 초점을 맞추는 경우가 많아 일반 독자가 내용 및 형식을 즐기기에 다소 부담스럽게 느끼는 상황이 종종 생긴다. 본서는 노자 『도덕경』의 본문 뿐 아니라 율곡 이이가 『도덕경』을 해석한 내용인 『순언』의 전문을 충실하게 한글로 번역하고 그 바탕에 전각과 서법 예술로 감각적인 옷을 입혔다. 입체적이고 다채로운 예술 작품과 함께 『순언』을 읽다 보면 어렵지 않게 노자와 율곡이 제시하는 길을 어렴풋이 볼 수 있을 것이다. 아래에 본서와 관련된 서적과 인물들에 대한 간단한 설명을 싣는다.

　『도덕경』은 중국 도가 철학의 시조인 노자가 저술했다고 알려진 경전으로 흔히 『노자』 또는 『노자도덕경』이라고 부른다. 약 5,000자, 81장으로 되어 있으며, 상편 37장의 내용을 『도경』, 하편 44장의 내용을 『덕경』이라고 한다. 여러 판본이 전해오고 있는데 대표적인 것으로는 한나라 문제 때 하상공이 주석한 것으로 알려진 하상공본과 위나라 왕필이 주석하였다고 알려진 왕필

본의 두 가지가 있다. 전문은 아니지만 둔황에서 발견된 당사본, 육조인사본, 중국 여러 곳에 흩어져 전해지는 도덕경비(道德經 碑) 등이 노자의 전문을 살필 수 있는 좋은 자료이며, 1973년 중국 창사의 한묘에서 출토된『백서노자』는 도덕경의 본래 형태를 엿볼 수 있는 중요한 자료이다.

『순언』은 조선시대 최고의 학자 율곡 이이가 노자『도덕경에서 가려 뽑은 글귀에 주해를 단 한국 최초의 『도덕경] 주석서이다. 역대 여러 주석 중에 동사정의『도덕진경집해』를 저본으로 하였으며『도덕경』 전체 81장 중에서 중요한 내용을 뽑아 40장으로 재구성하여 원문에는 토를 붙이고 그에 대한 주해를 넣었다. 홍계희의 발문에 의하면『순언』이라는 서명은 '순정한 글,' '좋은 글' 이라는 뜻으로, '옳지 않은 내용은 빼버리고 옳은 글만 뽑았다.' 는 의미를 지니고 있다.

동사정은 남송 시기, 천주 규산 청경관의 도사로 스스로 청원 후학이라 칭하였다.『도덕진경집해』는 동사정이 송나라 이종 순우 6년 (1246년)에 편찬한 주석서로 총 네 권으로 되어 있으며 『정통도장』의 동신부옥결류에 수록되어 있다. 여러 학설을 수록

하고 간간히 자신의 견해를 드러내는데, 왕필, 당 현종, 송 휘종, 진경원, 사마광, 왕안석, 소철, 주희, 섭적, 정대창, 유기 등의 학설을 채택하였다.

『도덕경』의 영문 번역본으로는 스코틀랜드 출신의 생물학자이자 선교사였던 제임스 레게의 번역을 채택하였다. 레게는 말라카와 홍콩의 런던 선교사 협회의 대표로 재직했으며 영국 옥스퍼드 대학의 최초의 중국학과 교수였다. 중국 고전에 조예가 깊어 사서오경, 『도덕경』 등 28종의 중국 유교 경전과 주요 전적을 최초로 영어로 번역하였다. 그의 『도덕경』 번역은 1891년에 이루어졌다.

경문에 달린 토는 서울대학교 규장각본의 필사본에 의거하였으며 영문 번역은 제임스 레게의 번역본을 참고하였다. 한글 번역은 민경삼이, 교열은 김창효가 하였으며, 전각과 서예는 박동규의 작품이다. 본서가 세상에 모습을 드러내기까지 많은 사람의 노력이 들어갔다. 우선 존경하는 한송 성백효 선생께서는 기꺼이 서문을 허락하시고 한문으로 문장을 엮어 직접 붓으로 작품을 만들어 보내주셨다. 선생의 관심과 사랑에 송구하면서도

무척 감사하다. 민경삼씨는 강의와 논문 준비에 시간이 부족함에도 불구하고 짧은 시간에 『순언』 전문을 우리말로 옮겨 주었다. 김창효씨는 원문과 번역문을 세밀히 교열하여 문장의 오류와 문체의 통일성을 잡아 주었다. 원일재 씨는 본서의 전체적인 디자인과 편집을 맡아 모두가 읽고 소장하고 싶어하는 아름다운 책을 만들었다. 회인서당 이상규 훈장은 경전의 내용 뿐 아니라 전체 작업의 여러 부분에 대해 함께 논의하고 고민하며 본서를 만드는 과정 전반을 함께 해주었다. 늘 든든한 친우로, 예리한 조언자로 작품 활동을 지지해주는 이용씨는 이번 책을 만드는 과정에서도 즐거움과 괴로움을 함께 나누며 나의 건강과 생활 전반에 대한 걱정과 조언을 아끼지 않았다. 마지막으로 사랑하는 가족들의 응원과 지지는 작품 창작의 어려움을 극복하게 하는 힘의 원천이었다. 이 모든 분들께 거듭 감사의 말을 전한다.

2019년 6월 6일

김포 이문서루에서
창봉 박동규 적다.

『Reading Tao Te Ching through the Art of Seal Engraving』

The title of 『Wisdonm from Yulgok's Sun-Eon : The Purified Words of Lao-tzu』 speaks for itself it is text of Soon-eon, words selected from Lao Tzu Tao Te Ching, re-created with engraving art. It is common that in translating ancient texts or philosophical writings too much focus on academic aspects of it leads to the barrier against common readers; he or she would find it too difficult to enjoy the content and form of the text. This book has considerately translated into Korean Lao Tzu' s Tao Te Ching, and even its commentary, Soon-eon by Yulgok. Not only that, with art of engraving and pencraft, dressed the content tastefully. Its multi-faceted and flavorful piece of art will accompany your pleasant stroll down the way to which Lao Tzu and Yulgok had pointed. Beneath is brief information on books and people related to this book.

『Tao Te Ching』 is the cannon of Taoism believed to be written by its philosophical leader, Lao Tzu. Often called as 『Lao Tzu』 or 『Lao Tzu Tao Te Ching』, it consists of 5,000 words and 81 chapters, which is divided into two parts: 『Tao Ching』 the upper 37 chapters; and [Te Ching] the lower 44. Many of its prints are now available, most famous among which are Heshang Gong version, believed to be

commented by Heshang Gong in era of Eperor Wu of Han Dynasty, and Wang Bi version, believed to be by Wang Bi of Wei. Tanxi version found in Chinese Dunhuang, Liu Chao Ren Xie version, and Tao Te Ching Bei scattered throughout China are all good sources that illuminate on the original text of Lao Tzu. Bo Shu Lao Tzu (Lao Tzu written on silk) found in Chinese Changsha is a valuable resource to imagine Tao Te Ching's original form.

『Soon-eon』 is the very first Korean commentary on [Tao Te Ching]. Written by Yulgok, the best scholar of Joseon Dynasty, it consists of Yulgok's selection of words from Tao Te Ching and his comments. He took Dong Si Jing's among many other commentaries as his foundational work. Based on it he selected what is important in Tao Te Ching and re-edited it into 40 chapters, added Korean endings and comments on the original text. According to Hong Gyehee's preface, the title [Soon-eon] means 'pure text' and 'good text,' and that it kept what is right with all other wrongs having been deleted.

Dong Si Jing was a scholar of Quanzhou of late Song Dynasty. His commentary on Tao Te Ching was written on the Chunyu(淳祐) sixth year of the Emperor Lizong and consists of four books. It takes records

of various theories and adds his opinions about them intermittently. He approves the ones of Wang Bi, Emperor Xuanzong of Tang, Emperor Huizong of Song, Sima Guang, Wang Anshi, Zhu Xi, Dachang Cheng, Liu Ji and more.

I chose English translation of James Legge, a Scottish biologist and missionary. He had worked as a representative of Malacca and Hong Kong's London Missionary Society and the first professor of Chinese Studies in Oxford University. He had profound knowledge in Chinese classics and translated in English for the first time overall 28 Confucian cannons and major works. His translation of Tao Te Ching was done in 1891.

I have referred Seoul National University Kyujanggak manuscript version for Korean endings, and James Legge's work for English translation. Translation into Korean is done by Min Gyeongsam, copy-edit is by Kim Changhyo, Engravings and pencraft by Park Dongkyu. Many help pulled this book out to the world. Mr Seong Baek-hyo benevolently wrote the preface, which was no less than a masterpiece handwritten with brush, crafted with Chinese characters. I am surprised yet grateful for the love and attention he has shown for me. Min

Gyeongsam translated the entire Soon-eon into Korean in such a short time while he was busy with his work and thesis. Kim Changhyo was kind enough to have a detailed look on the original and translated texts, corrected the errors and kept this book congruent. Won Iljae was responsible for the overall design and editing, and did a brilliant job in making a book everyone would love to read and keep in one's bookshelf. Teacher Lee Sang-kyu of Hoe-in seodang helped me along the entire writing of this book with not only the original text of the cannons, but many different problems I encountered on the way. Lee Yong, my dear friend and honest critique, shared with me all the pleasures and pains during the work and offered plenty of caring pieces of advice on my health and lifestyle. Last but not least, help and support from my loving family has indeed been the origin of power against all difficulties I have met on the rough road of writing. I sincerely express my gratitude for you all once again.

 목차 Table of contents

1장　冲氣以爲和 충기이위화 / 20

2장　尊道貴德 존도귀덕 / 28

3장　道常無爲 도상무위 / 34

4장　無之以爲用 무지이위용 / 38

5장　愛民治國 能無爲乎 애국치국 능무위호 / 46

6장　以至於無爲 이지어무위 / 56

7장　治人事天莫若嗇 치인사천막약색 / 60

8장　故有道者不處 고유도자불처 / 66

9장　自勝者强 자승자강 / 74

10장　知足不辱知止不殆可以長久 지족불욕지지불태가이장구 / 82

11장　萬物皆備於我 만물개비어아 / 88

12장　知足 지족 / 94

13장　儉故能廣 검고능광 / 100

14장　柔弱處上 유약처상 / 108

15장　功成名遂身退 공성명수신퇴 / 116

16장　高以下爲基 고이하위기 / 122

17장　上善若水 상선약수 / 128

18장　善用人者爲之下 선용인자위지하 / 136

19-1장　明道若昧 명도약매 / 142

19-2장　大器晩成 대기만성 / 144

20장　重爲輕根 중위경근 / 156

21장 清靜爲天下正 청정위천하정 / 164

22장 和其光同其塵 화기광동기진 / 168

23장 含德之厚 함덕지후 / 176

24장 善攝生者 선섭생자 / 180

25장 聖人終不爲大 성인종불위대 / 184

26장 其德乃眞 기덕위진 / 190

27장 博施濟衆 박시제중 / 196

28장 聖人常善救人 성인상선구인 / 202

29장 聖人無常心 성인무상심 / 208

30장 神器 신기 / 214

31장 以正治國 이정치국 / 220

32장 無爲 무위 / 228

33장 果而勿强 과이물강 / 232

34장 故有道者不處 고유도자불처 / 238

35장 德交歸焉 덕교귀언 / 246

36장 多易必多難 다이필다난 / 250

37장 天之道 천지도 / 256

38장 天道無親常與善人 천도무친상여선인 / 264

39장 被褐懷玉 피갈회옥 / 272

40장 大道甚夷 而民好徑 대도심이 이민호경 / 280

창봉 박동규 각편(刻編)

冲氣以爲和 충기이위화
인문 : 충기이위화 기해중하절 창봉 (38×68cm)

萬物이 負陰而抱陽하고 冲氣以爲和이니라

만물은 음을 지고 양을 안고, 두 기(氣)가 서로 격탕(擊蕩)하여 조화를 이룬다

All things leave behind them the Obscurity (out of which they have come),
and go forward to embrace the Brightness (into which they have emerged),
while they are harmonised by the Breath of Vacancy

印文
冲氣以爲和
己亥仲夏節
濱峰

老子小띀台하시기를

萬物이負陰而抱陽하고沖氣以爲和니라

此言은陰을지고陽을끼고두氣써로
조卦를이룸이

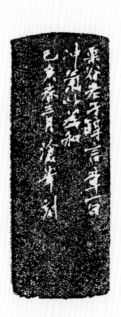

栗谷老子醇言第一章
冲氣以爲和
己亥春三月濱峰刻

遠老子栗谷醇言第一章己亥六月
北金酒水文스박
濱峰又記

道生一하고 一生二하고 二生三하고 三生萬物하니

도가 하나를 낳고, 하나가 둘을 낳고, 둘이 셋을 낳고, 셋이 만물을 낳으니

(The transformations of the Dao)The Dao produced One; One produced Two; Two produced Three; Three produced All things.

朱子曰 : "道卽易之太極. 一乃陽之奇, 二乃陰之耦, 三乃奇凡之積. 其曰二生三, 猶所謂二與一爲三也. 其曰三生萬物, 卽奇凡合而萬物生也."

주자가 말하였다. "도는 곧 『주역』에서 말한 태극이다. 하나는 곧 양인 홀수이고, 둘은 곧 음인 짝수이며, 셋은 곧 홀수와 짝수를 합한 것이다. '둘이 셋을 낳는다.(二生三)'고 말한 것은 『장자』에서 말한 '둘이 하나와 합하여 셋이 된다.'는 것과 같다. '셋이 만물을 낳는다.(三生萬物)'는 말은 바로 홀수와 짝수가 결합하여 만물이 생긴다는 뜻이다."

天地之間이 其猶橐籥乎인뎌

천지 사이가 풀무와 같구나!

May not the space between heaven and earth be compared to a
bellows?

董氏曰 : "橐, 鞴也, 籥, 管也, 能受氣鼓風之物. 天地之間, 二氣往來屈伸,
猶此物之無心, 虛而能受, 應而不藏也."

동씨는 "탁(橐)은 풀무의 몸체이고, 약은 안에 있는 관이니 공기를
받아들여 바람을 일으키는 물건이다. 천지 사이에 두 기(氣 음과 양)
가 오고 가고 굽히고 펴짐이, 이 풀무가 무심(無心)하여 비어 받아들
일 수 있고 응하지만 함장(含藏)하지 않음과 같다." 라고 하였다.

虛而不屈하며 動而愈出이니라

텅 비어 있지만 다함이 없으며, 움직일수록 더욱 생겨난다.

'Tis emptied, yet it loses not its power;' Tis moved again, and sends
forth air the more.

古本, 皆釋屈作竭. 無形可見, 而無一物不受形焉. 動而生生, 愈出而愈無
窮焉. 朱子曰：“有一物之不受, 則虛而屈矣. 有一物之不應, 是動而不能
出矣.”

고본에는 모두 굴(屈)을 다하다[竭 : 갈]로 해석하였다. 형체가 없어도
볼 수 있으니 형체를 받지 않는 사물은 하나도 없다. 동(動)하여 생겨나
고 또 생겨나니, 나올수록 더욱 무궁하다. 주자가 “하나의 사물이 받아
들이지 않음이 있다면 비어서 다한 것이다. 하나의 사물이 응하지 않음
이 있다면, 이것은 동하되 생출(生出)할 수 없는 것이다.”라고 하였다.

萬物이 負陰而抱陽하고 冲氣以爲和이니라

만물은 음을 지고 양을 안고, 두 기(氣)가 서로 격탕(擊蕩)하여 조화
를 이룬다.

All things leave behind them the Obscurity (out of which they have
come), and go forward to embrace the Brightness (into which they
have emerged), while they are harmonised by the Breath of Vacancy

董氏曰："凡動物之類, 則背止於後, 陰靜之屬也, 口鼻耳目居前, 陽動之屬
也. 植物則背寒向煖. 故曰負陰而抱陽, 而冲氣則運乎其間也." 溫公曰：
"萬物莫不以陰陽爲體, 以冲和爲用."

동씨는 "모든 동물들이 등이 후면에 자리함은 음의 고요함에 속하기 때
문이다. 입과 코, 귀와 눈이 전면에 있음은 양의 움직임에 속하기 때문
이다. 식물은 차가움을 등지고 따뜻함을 향한다. 그러므로 '음을 등지
고 양을 안으며, 충기(冲氣)는 그 사이에서 운행한다.' 고 한다."라고 하
였다. 사마광은 "만물은 음양을 체(體)로 삼고, 충기(冲氣)의 조화를 용
(用)으로 삼지 않음이 없다."라고 하였다.

右第一章. 言天道造化發生人物之義.
오른쪽(위)은 제1장이니 천도의 조화가 인간과 만물을 발생하게 하는
뜻임을 말하였다.

冲氣以爲和

-原寸 印-

尊道貴德 존도귀덕
인문 존도귀덕 기해6월 창봉 (38×68cm)

道生之하고 德畜之하고 物形之하고 勢成之라 是以萬物이 莫不尊道而貴德하
나니 道之尊과 德之貴는 夫莫之爵而常自然이니라

도가 낳고, 덕이 기르고, 사물이 형태를 이루고, 형세가 완성한다. 따라서 만물
이 도를 존중하고 덕을 귀하게 여기지 않음이 없으니, 도의 존엄과 덕의 귀중
함은 벼슬을 내리지 않아도 항상 저절로 그렇게 되는 것이다.

(The operation (of the Dao) in nourishing things)All things are produced by
the Dao, and nourished by its outflowing operation. They receive their forms
according to the nature of each, and are completed according to the
circumstances of their condition. Therefore all things without exception
honour the Dao, and exalt its outflowing operation.
This honouring of the Dao and exalting of its operation is not the result of
any ordination, but always a spontaneous tribute.

-노자율곡순후 제2장 기해년 6월 창봉

尊道貴德

印文 尊道貴德
乙亥六月
滄峯

道生之하고 道畜之하고 物形之하고 勢成之라
是以萬物이 莫不尊道而貴德하나니
道之尊과 德之貴는 夫莫之爵而常自然이니라

老子 橐龠醇言第二章 己亥六月 滄峯

도는 생성하고 기르고 物物은 형태를 이루게
하고 勢세는 완성한다 이로써 만물이 道도를 존중하고
德덕을 귀하게 하지 않음이 없으니 도의 존엄과 德
德의 貴함은 무릇 천명이 아니라 항상 저절로 그렇다

二가 울 곡 순면 제 이 장 기해년 六월 滄峯

道生之하고 德畜之하고 物形之하고 勢成之라 是以萬物
이 莫不尊道而貴德하나니 道之尊과 德之貴는 夫莫之爵
而常自然이니라

도가 낳고, 덕이 기르고, 사물이 형태를 이루고, 형세가 완성한다.
따라서 만물이 도를 존중하고 덕을 귀하게 여기지 않음이 없으니,
도의 존엄과 덕의 귀중함은 벼슬을 내리지 않아도 항상 저절로 그
렇게 되는 것이다.

(The operation (of the Dao) in nourishing things)All things are
produced by the Dao, and nourished by its outflowing operation.
They receive their forms according to the nature of each, and are
completed according to the circumstances of their condition.
Therefore all things without exception honour the Dao, and exalt its
outflowing operation.
This honouring of the Dao and exalting of its operation is not the
result of any ordination, but always a spontaneous tribute.

道卽天道, 所以生物者也; 德則道之形體, 乃所謂性也. 人物非道, 則無以
資生; 非德, 則無以循理而自養. 故曰道生德畜也. 物之成形, 勢之相因, 皆
本於道德. 故道德最爲尊貴也.

도는 바로 천도이니 만물을 낳는 이치이다. 덕은 도의 형체로 이른바 성

(性)이다. 사람과 만물은 도가 아니면 도움을 받아 생겨날 방법이 없고, 덕이 아니면 이치를 따라서 스스로 기를 방법이 없다. 따라서 '도가 낳고 덕이 기른다.' 고 하였다. 사물이 형태를 이루고, 형세가 서로 원인이 되는 것은 모두 도와 덕에 근본 한다. 따라서 도와 덕이 가장 존귀하게 되는 것이다.

右第二章. 承上章, 言道德有無對之尊也.

오른쪽(위)은 제2장이니 앞의 1장을 이어서 도와 덕이 상대할 것이 없을 정도의 존귀함이 있다는 것을 말하였다.

尊道貴德
-原寸 印-

尊道貴德
-原寸 印-

道常無爲 도상무위

기해 6월 창봉 제 (38×68cm)

道常無爲하되 而無不爲니라

도는 항상 하는 일이 없지만 하지 않는 것도 없다.

(The exercise of government)The Dao in its regular course does nothing (for the sake of doing it), and so there is nothing which it does not do.

-2019년 6월 김포 이문서루에서 창봉서 노자율곡순후 3장

道常無爲

道常無爲而無不爲也

老子에서 말씀하신 바와 같이
모든 힘이 자연의 법칙에
따라 움직이며 그리고
그를 따르니

二〇一九年六月六日於
金浦 笑雲樓 濱峰書

老子 栗谷醇言三章

道常無爲하되 而無不爲니라

도는 항상 하는 일이 없지만 하지 않는 것도 없다.

(The exercise of government)The Dao in its regular course does
nothing (for the sake of doing it), and so there is nothing which it
does not do.

上天之載, 無聲無臭, 而萬物之生, 實本於斯. 在人則無思無爲, 寂然不動,
感而遂通天下之故也.

하늘의 일은 소리도 없고 냄새도 없지만 만물의 탄생은 참으로 여기에
근본 한다. 사람에 있어서는 생각도 없고 행함도 없이 조용히 움직이지
않다가 감응하여 천하의 연고에 달통하게 되는 것이다.

右第三章, 亦承上章, 而言道之本體無爲, 而玅用無不爲, 是一篇之大旨也.

오른쪽(위)은 제 3장이니 또한 앞의 2장을 이어서 도의 본체가 하는 일
이 없지만 묘한 작용이 하지 않는 것이 없음을 말하고 있다. 이것은 이
한 편의 큰 요지이다.

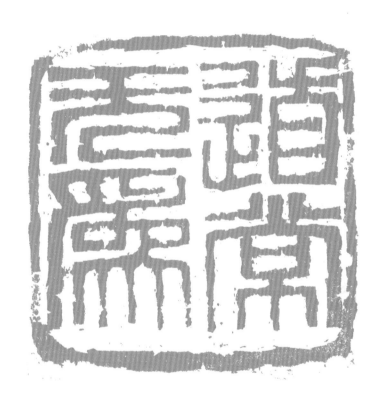

道常無爲
-原寸 印-

無之以爲用 무지이위용

무지이위용 기해6월 창봉 (38×68cm)

故有之以爲利오 無之以爲用이니라

그러므로 어떤 것을 있게 함으로 이로움을 삼고,
없게 함으로 유용함을 삼는 것이다.

Therefore, what has a (positive) existence serves for
profitable adaptation, and what has not that for (actual) usefulness.

-노자율곡순언 장4 기해6월 1일 김포이문서루에서 창봉

無之以爲用
己亥六月
濱峰

遯老子栗谷醇言·第四

故有之以爲利오

無之以爲用이니라

그러므로 얻을 것을 있게
함으로 이로움을 삼고
없게 함으로 쓸음을
삼는 것이라

己亥六月 一日 書於
金浦 以文書樓
濱峰

三十輻이 共一穀애 當其無라야 有車之用하고

서른 개의 바퀴살이 하나의 바퀴통에 모임에 응당 그 바퀴통이 비
어 있어야 수레가 쓸모 있게 되고

(The use of what has no substantive existence)The thirty spokes unite
in the one nave; but it is on the empty space (for the axle), that the use
of the wheel depends.

朱子曰 : "無是穀中空處. 惟其空中, 故能受軸, 而運轉不窮." 董氏曰 : "謂
輻穀相湊以爲車, 卽其中之虛, 有車之用."

주자는 "무(無)는 바퀴통 가운데 비어 있는 곳이다. 오직 가운데가 비어
있어야 바퀴 축을 지탱하여 끝없이 굴러갈 수 있다."라고 하였다. 동씨
는 "바퀴살과 바퀴통이 서로 모여야 수레가 된다고 하였으니, 바로 그것
의 가운데가 비어 있어야 만이 수레로서의 쓰임이 있다."고 하였다.

埏埴以爲器애 當其無라야 有器之用하고

진흙을 빚어 그릇을 만들 적에 응당 그 안이 비어 있어야 그릇으로서 쓰임이 있게 되고

Clay is fashioned into vessels; but it is on their empty hollowness, that their use depends.

董氏曰 : "埏, 和土也, 埴, 粘土也, 皆陶者之事. 此亦器中空無, 然後可以容物, 爲有用之器. 下意同."

동씨는 "연(埏)은 흙을 개는 것이오, 식(埴)은 흙을 치대는 것이니, 모두 도기를 굽는 일이다. 이 또한 그릇 가운데가 비어 있어야 만이 물건을 담을 수가 있어 쓸모 있는 그릇이 된다. 다음 문장의 뜻도 동일하다."라고 하였다.

鑿戶牖하야 以爲室애 當其無라야 有室之用하니

창과 문을 뚫어 방을 만들 적에 응당 그 안을 비게 하여야 방으로서 쓸모가 있게 되니

The door and windows are cut out (from the walls) to form an apartment; but it is on the empty space (within), that its use depends.

鑿, 穿也.

착(鑿)은 뚫는다는 뜻이다.

故有之以爲利오 無之以爲用이니라

그러므로 어떤 것을 있게 함으로 이로움을 삼고, 없게 함으로 유용함을 삼는 것이다.

Therefore, what has a (positive) existence serves for profitable adaptation, and what has not that for (actual) usefulness.

外有而成形, 中無而受物. 外有譬則身也, 中無譬則心也. 利者, 順適之意. 利, 爲用之器, 用, 爲利之機也. 非身則心無所寓, 而心不虛則理無所容. 君子之心, 必虛明無物, 然後可以應物. 如轂中不虛, 則爲不運之車; 器中不虛, 則爲無用之器; 室中不虛, 則爲不居之室矣.

외면은 무언가 있어 형체를 이루고, 가운데는 비어 사물을 수용한다. 외유(外有:외면이 있음)는 비유하면 몸과 같고, 중무(中無:가운데가 빔)는 비유하자면 마음과 같다. 리(利:이로움)는 순조롭고 적당하다는 뜻이다. 리(利)는 쓸모가 있는 그릇이고, 용(用)은 이로움의 기틀이다. 몸이 아니면 마음이 깃들 곳이 없고, 마음을 비우지 않으면 이치가 용납될 곳이 없다. 군자의 마음은 반드시 비고 맑아 아무런 사물을 두지 말아야 한다. 그러한 뒤에 사물에 응할 수 있다. 예를 들면 바퀴통 가운데가 비어 있지 않으면 운행할 수 없는 수레가 된다. 그릇 가운데가 비어 있지 않으면 쓸모없는 그릇이 된다. 방 가운데가 비어 있지 않으면 기거할 수 없는 방이 된다.

右第四章. 三章以上, 言道體, 此章以後, 始言行道之功, 而以虛心爲先務. 蓋必虛心, 然後可以捨己之私, 受人之善, 而學進行成矣.

오른쪽(위)은 제4장이다. 3장 이상은 도체(道體)에 대해서 말을 하였고, 이 장 이후는 비로소 도를 행하는 공부를 말하고 있으니, 그것은 마음을 비우는 것을 먼저 힘써야할 것으로 삼았다. 대개 반드시 마음을 비워야 한다. 그런 뒤에야 자신의 사욕을 버리고 다른 사람의 선함을 수용할 수가 있어 학문은 발전이 있고 행실이 이루어 진다.

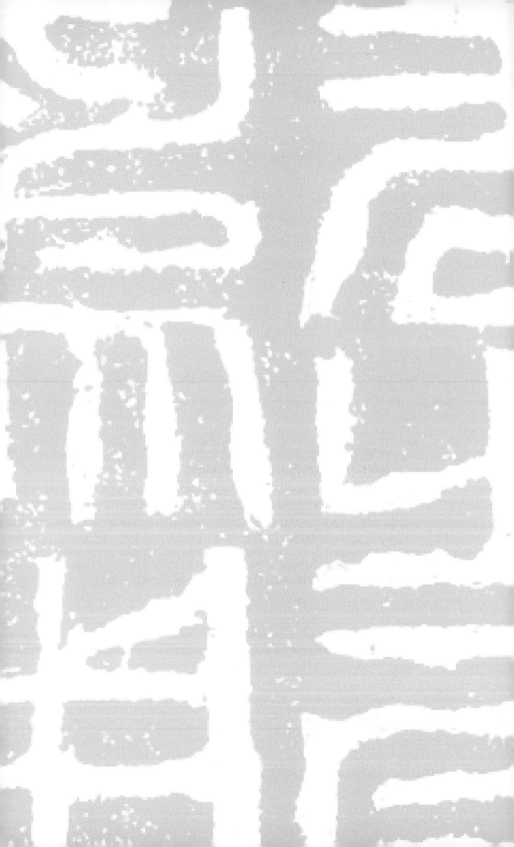

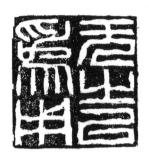

無之以爲用

-原寸 印-

愛民治國 能無爲乎 애국치국 능무위호

애국치국 능무위호 기해중하 이문서루에서 창봉 (38×68cm)

愛民治國애 能無爲乎아

백성을 사랑하고 나라를 다스리는데 하는 것이 없을 수 있겠는가?

In loving the people and ruling the state, cannot he proceed without any (purpose of) action?

修己旣至, 則推以治人, 而無爲而化矣.

자신을 잘 다스림이 지극하게 되면 미루어 사람을 잘 다스려 하는 것이 없이도 교화가 된다.

-滄峰

愛民治國에 能無爲乎아

백성을 사랑하고 나라를 다스리는 데
하는 것이 없을 수 있겠는가
印文選老子醇言第五章句
己亥仲夏於以文書樓 濱峰

修己旣至
則推以治人
而無爲而化矣

자신을 잘 다스림이
지극하게 되면
미루어 사람을
잘 다스려 하는 것이
없어도 교화가 된다
율곡선생께서
이구절에 래하여
이와같이 말씀하셨다

濱峰

五色이 令人目盲하며 五音이 令人耳聾하며 五味이 令人
口爽하며

다섯 가지 색이 사람의 눈을 멀게 하며, 다섯 가지 소리가 사람의 귀
를 먹게 하며, 다섯 가지 맛이 사람의 입맛을 잃게 한다.

(The repression of the desires)Colour's five hues from the eyes their
sight will take; Music's five notes the ears as deaf can make; The
flavours five deprive the mouth of taste;

爽, 失也. 五色五音五味, 本以養人, 非所以害人. 而人多循欲, 而不知節.
故悅色者, 失其正見, 悅音者, 失其正聽, 悅味者, 失其正味也.

상(爽)은 잃는다는 뜻이다. 다섯 가지 색, 다섯 가지 소리, 다섯 가지
맛은 본래 사람을 기르는 것이지 사람을 해치는 것이 아니다. 그러나
사람들은 대부분 욕심을 따르고 절제할 줄을 모른다. 색깔의 아름다
움에 빠진 자는 그 올바르게 보는 것을 잃게 되고, 소리의 아름다움에
빠진 자는 올바르게 듣는 것을 잃게 되고, 맛에 빠진 자는 올바른 미각
을 잃게 된다.

馳騁田獵이 令人心發狂하며

말을 몰아 사냥을 즐기는 것이 사람의 마음을 미치게 하며

The chariot course, and the wild hunting waste Make mad the mind;

董氏曰: "是氣也, 而反動其心." 愚按好獵者, 本是志也, 而及乎馳騁發狂, 則反使氣動心.

동씨는 "이것은 기(氣)로서 도리어 그 마음을 움직이는 것이다."라고 하였다. 나는 "사냥을 좋아하는 것은 본래 지(志)이지만 말을 달리어 미치게 되는 지경에 이르면 도리어 기로 하여금 마음을 움직이게 한다."라고 생각한다.

難得之貨이 令人行妨하나니

얻기 어려운 귀중한 재물이 사람으로 하여금 선행을 하게 하는데 방해가 되니,

and objects rare and strange, Sought for, men's conduct will to evil change.

董氏曰: "妨, 謂傷害也. 於善行, 有所妨也."

동씨는 "방(妨)은 상하게 함을 말한다. 선행을 하는데 방해가 되는 것이다."라고 하였다.

是以聖人은 爲腹不爲目이라 故去彼取此이니라

따라서 성인은 내면인 배(腹)를 채움을 중요시 하고 외적인 눈을 신경 쓰지 않는다. 그러므로 저것을 버리고 이것을 취한다.

Therefore the sage seeks to satisfy (the craving of) the belly, and not the (insatiable longing of the) eyes. He puts from him the latter, and prefers to seek the former.

董氏曰 : "去, 除去也. 腹者, 有容於內而無欲; 目者, 逐見於外而誘內." 蓋前章言虛中之玅用. 故此則戒其不可爲外邪所實也.

동씨는 "거(去)는 제거함이다. 복(腹)은 내면에서 수용하면서도 욕심이 없음이다. 목(目)은 외면에 쫓기어 내면까지 유혹됨이다."라고 하였다. 앞 장에서는 가운데를 비우는 신묘한 작용을 설명하였다. 그러므로 이 장에서는 외부 사악한 것에 의하여 채워지지 말 것을 경계하였다.

滌除玄覽하야 能無疵乎아

물욕을 제거하고 신묘한 이치를 잘 살펴야 하자를 없앨 수 있다.

When he has cleansed away the most mysterious sights (of his imagination), he can become without a flaw.

滌除者, 淨洗物欲也. 玄覽者, 照察妙理也. 蓋旣去聲色臭味之慾, 則心虛境淸, 而學識益進. 至於知行竝至, 則無一點之疵矣.

척거(滌除)는 물욕을 깨끗하게 씻어 냄이다. 현람(玄覽)은 신묘한 이치를 밝게 살피는 것이다. 아마도 소리와 색, 냄새와 맛의 욕심을 버리면 마음이 비워지고 맑아져 학식이 더욱 진보하게 된다. 지식과 행실이 함께 지극함에 이르게 된다면 한 점의 하자도 없게 될 것이다.

愛民治國애 能無爲乎아

백성을 사랑하고 나라를 다스리는데 함이 없을 수 있겠는가?

In loving the people and ruling the state, cannot he proceed without any (purpose of) action?

修己旣至, 則推以治人, 而無爲而化矣.

자신을 잘 다스림이 지극하게 되면 미루어 사람을 잘 다스려, 함이 없이
도 교화가 된다.

天門開闔애 能爲雌乎아

하늘의 문이 열리고 닫히는데 암컷처럼 순응할 수 있겠는가?

In the opening and shutting of his gates of heaven, cannot he do so as
a female bird?

開闔, 是動靜之意. 雌, 是陰靜之意. 此所謂定之以中正仁義而主靜者也.

개벽(開闔:열리고 닫힘)은 동정의 뜻이다. 자(雌:암컷)은 음(陰)과 정
(靜)의 뜻이다. 이것은 중정(中正)과 인의(仁義)로 정하되 정(靜)을 위주
로 한다는 것이다.

明白四達하되 能無知乎아

명백하여 사방으로 통달하되 아는 것이 없을 수 있겠는가?

While his intelligence reaches in every direction, cannot he (appear to) be without knowledge?

董氏曰：“此寂感無邊方也.” 愚按, 此言於天下之事, 無所不知, 無所不能, 而未嘗有能知之心. 詩所謂不識不知, 順帝之則者也. 夫如是, 則上下與天地同流參贊育, 而不自居也. 下文乃申言之.

동씨는 “이것은 고요함(寂)과 감응(感)이 경계가 없음이다.”라고 하였다. 나는 “이것은 천하의 모든 일에 알지 못하는 것이 없고 능하지 않은 것이 없지만 일찍이 자신이 잘 안다고 자처하는 마음이 없음을 말한 것이다. 『시경』에서 말한 자신이 잘 안다고 하지 않고 상제의 법을 따른다는 것이다. 이와 같다면 위아래가 천지가 함께 만물을 기르는데 참여하여 도우면서도 자처하지 않는다. 아래 구절은 이것에 대한 거듭되는 설명이다.”라고 생각한다.

生之畜之하되 生而不有하며 爲而不恃하며 長而不宰하니

천지가 만물을 낳고 기른다. 그러나 낳지만 그에 대한 공로를 내세우지 않으며, 조화를 부리면서도 그 힘에 의지하지 않으며, 오래도록 하지만 주재하려 않는다.

(The Dao) produces (all things) and nourishes them; it produces them and does not claim them as its own; it does all, and yet does not boast of it; it presides over all, and yet does not control them.

天地生物, 而不有其功; 運用造化, 而不恃其力; 長畜羣生, 而無有主宰之心. 聖人之玄德, 亦同於天地而已. 玄德, 至誠淵微之德也.

천지가 만물을 낳았지만 그 공로를 내세우지 않고, 조화를 운용하면서도 자신의 힘을 의지하지 않으며, 많은 생물을 오래 길러 주면서도 주재하는 마음을 가지고 있지 않다. 성인의 현덕(玄德:그윽한 덕)은 천지와 같을 뿐이다. 현덕은 지극히 성실한 깊고 정미(淵微)한 덕을 표현한 말이다.

右第五章. 此承上章, 而始之以初學遏人欲之功, 終之以參贊天地之盛. 自此以後諸章所論, 皆不出此章之義.

오른쪽(위)은 제5장이다. 이 장에서는 앞의 5장을 이었으니, 초학자가 인욕을 막는 공부로 시작하였고, 천지에 참여하여 돕는 성대함으로 마치었다. 이 장 이후 모든 장에서 논하고 있는 것은 모두 이 장의 의미를 벗어나지 않는다.

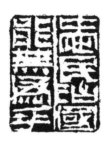

愛民治國 能無爲乎
-原寸 印-

以至於無爲 이지어무위

인문 노자율곡순언 제6장구 기해6월 창봉 (38×68cm)

爲學은 日益하고 爲道는 日損이니 損之又損之하야 以至於無爲니라

학문을 하는 것은 날로 더해야 하고, 도를 행함은 날로 덜어야 한다. 덜고 또 덜어야 만이 함이 없는 무위(無爲)의 경지에 이르게 된다. 학문을 하면 날로 불어나고, 도를 닦으면 날로 줄어든다. 줄이고 또 줄이면 무위에 이르게 된다.

(Forgetting knowledge)He who devotes himself to learning (seeks) from day to day to increase (his knowledge); he who devotes himself to the Dao (seeks) from day to day to diminish (his doing). He diminishes it and again diminishes it, till he arrives at doing nothing (on purpose). Having arrived at this point of non-action,

-기해6월 창봉

56 전각으로 피어난 도덕경

以至於無爲

印文老子栗谷
醇言第六章句
己亥六月 濱峰

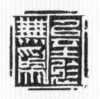

劉於尊華堂
濱峰東圭

印文栗谷老子
醇言章六句
以至於無爲
二〇一九年五月

為學은日益이오爲道는日損이니
損之又損之言야 以至於無爲니라

학문을 하는 것은 날로 더해야 하고 도를 행함은
날로 덜어내야 한다 덜고 또 덜어내야 함이 없는
無爲의 경지에 이르게 된다 己亥六月 濱峰

爲學은 日益하고 爲道는 日損이니 損之又損之하야
以至於無爲니라

학문을 하는 것은 날로 더해야 하고, 도를 행함은 날로 덜어야 한다.
덜고 또 덜어야 만이 함이 없는 무위(無爲)의 경지에 이르게 된다.
학문을 하면 날로 불어나고, 도를 닦으면 날로 줄어든다. 줄이고 또
줄이면 무위에 이르게 된다

(Forgetting knowledge)He who devotes himself to learning (seeks)
from day to day to increase (his knowledge); he who devotes himself
to the Dao (seeks) from day to day to diminish (his doing).
He diminishes it and again diminishes it, till he arrives at doing
nothing (on purpose). Having arrived at this point of non-action,

學以知言, 道以行言. 知是博之以文, 故欲其日益; 行是約之以禮, 故欲其
日損. 蓋人性之中, 萬善自足, 善無加益之理, 只當損去其氣稟物欲之累耳.
損之又損之, 以至於無可損, 則復其本然之性矣.

학문은 앎으로 말한 것이고, 도는 행실로 말한 것이다. 아는 것은 글로
넓힌다. 따라서 나날이 더 하고자 하고, 행함은 예로서 단속한다. 따라
서 날로 덜고자 한다. 대개 사람 성품 가운데 온갖 선한 것이 스스로 충
분하여 선을 더 보탤 도리가 없으니, 다만 응당 기(氣)가 품고 있는 물욕
의 누(累)만 덜어 버리면 된다. 덜고 다시 덜어 더 덜 수 없음에 이르면
본래 가지고 있던 성품을 회복할 수 있게 된다.

右第六章. 承上章以起下章之義.

오른쪽(위)은 제6장이다. 앞의 5장을 이어서 아래 7장의 뜻을 일으켰다.

以至於無爲

-原寸 印-

治人事天莫若嗇 치인사천막약색

선 노자율곡순언 제7장 기해6월 창봉 (38×68cm)

治人事天이 莫若嗇이니

사람을 다스리고 하늘을 섬기는 것이 절제 만한 것이 없으니

(Guarding the Dao)For regulating the human (in our constitution) and rendering the (proper) service to the heavenly, there is nothing like moderation.

-노자율곡순언제칠장을 뽑아 기해년 六월 창봉

노자께서 말씀하셨다

治人事天이 莫若嗇이니 夫惟嗇이면 是謂早復이오 早復이면 謂之重積이니 重積德이면 則無不克하고 無不克이면 則莫知其極이오 莫知其極이면 則可以長久니라

老子粟谷醇言第七章 己亥六月 滄峰

印文采自老子醇言
章七句
治人事天莫若嗇
二零九年五月刻於
菜華堂滄峰

노자께서 말씀하셨다

小詩을 가스리고 하늘을 섬기는 것이 절제만한 것이 없으니 오직 절제 한다면 이것을 일찍 되돌아 오는가 이것을 일찍 되돌아 오면 이것은 거듭 德을 쌓는 것이고 한가 거듭 德을 쌓으면 이겨 내지 못할 것이 없고 이겨내 지 못할 것이 없으면 그 경지의 끝을 알 수가 없으니 그 경지 의 끝을 알지 못하면 오래 도록 할 수가 있다

노자를 곡수순언 제칠장 장룡 붓아 기해년 六월 창봉

治人事天이 莫若嗇이니

사람을 다스리고 하늘을 섬기는 것이 절제 만한 것이 없으니

(Guarding the Dao)For regulating the human (in our constitution) and rendering the (proper) service to the heavenly, there is nothing like moderation.

董氏曰 : "嗇, 乃嗇省精神, 而有斂藏貞固之意. 學者久於其道, 則心廣氣充, 而有以達乎天德之全矣." 愚按事天是自治也. 孟子曰: "存其心養其性, 所以 事天也", 言自治治人, 皆當以嗇爲道. 嗇是愛惜收斂之意. 以自治言, 則防嗜慾養精神, 愼言語節飮食, 居敬行簡之類, 是嗇也. 以治人言, 則謹法度簡號令, 省繁科去浮費, 敬事愛人之類, 是嗇也.

동씨는 "색(嗇)은 정신을 절제하고 살피어 거두고 굳게 한다는 뜻을 가지고 있다. 배우는 자가 도에 오래도록 종사한다면 마음은 넓어지고 기는 충만해져 완전한 하늘의 덕(天德)에 이르게 된다."라고 하였다. 나는 "하늘을 섬김은 스스로 다스림"이라 생각한다. 맹자께서는 "마음을 보존하여 성을 기름은 하늘을 섬기는 것이다."라고 하셨다. 자신을 다스리고 남을 다스리는 것은 모두 응당 절제로 도리를 삼아야함을 말한다. 절제(嗇)는 애석하게 여기어 거두어들인다는 뜻이다. 자신을 스스로 다스리는 것으로 설명을 한다면 기욕을 막고 정신을 잘 기르며, 말을 삼가고 음식을 절제하며, 공경에 거하고 간결함을 행하는 것들이 절제(嗇)란 것이다. 다른 사람을 다스리는 것으로 설명을 한다면 법도를 삼가고 명

령을 간략하게 하며, 번잡한 조목을 줄이고 사치를 버리며, 일을 공경히
하고 사람을 사랑하는 것들이 절제(嗇)란 것이다.

夫惟嗇이면 **是謂早復**이오 **早復**이면 **謂之重積德**이니

오직 절제한다면 이것을 일러 조복(早復 빨리 되돌아 옴)이라 한다.
일찍 되돌아오면 이를 일러 거듭 덕을 쌓는다고 한다.

It is only by this moderation that there is effected an early return (to
man's normal state). That early return is what I call the repeated
accumulation of the attributes (of the Dao).

董氏曰 : “重, 再也.” 朱子曰 : “早復者, 言能嗇, 則不遠而復. 重積德者, 言
先己有所積, 復養以嗇, 是又加積之也.” 愚按人性本善, 是先己有所積也.

동씨는 “중(重)은 거듭이란 뜻이다.”라고 하였다. 주자는 “조복(早復)
은 능히 절제할 수 있으면 멀리 가지 않고 되돌아옴을 말한다. ‘거듭
덕을 쌓는다(重積德)’는 것은 먼저 자신이 쌓은 것이 있으면 다시 절제
함으로 수양함이니, 이것이 또 더욱 쌓게 되는 것이다.”라고 하였다.
나는 “사람의 성품은 본래 선하니, 이것은 먼저 자신이 쌓아둔 것이
다.”라고 생각한다.

重積德이면 則無不克하고 無不克이면 則莫知其極이니
莫知其極이면 可以長久니라

덕을 거듭 쌓으면 이겨 내지 못할 것이 없고, 이겨내지 못할 것이 없
으면 그 경지의 끝을 알 수가 없으니, 그 경지의 끝을 알지 못하면
오래도록 할 수가 있다.

With that repeated accumulation of those attributes, there comes the
subjugation (of every obstacle to such return). Of this subjugation we
know not what shall be the limit; and when one knows not what the
limit may continue long.

不遠而復, 則己私無不克矣. 克己復禮, 則天下歸仁, 其德豈有限量哉? 德
無限量, 至於博厚高明, 則是悠久無疆之道也.

멀리 가지 않고 되돌아온다면 자신의 사욕을 이겨 내지 못할 것이 없
다. 자신의 사욕을 이겨 내 예를 회복한다면 천하의 사람들이 인에 돌아올
것이니, 그러한 이의 덕을 어찌 한량할 수 있겠는가? 덕을 한량할 수 없
어 넓고, 두텁고, 높고, 밝은 경지에 도달하게 된다면 이는 유구하여 끝
이 없는 도인 것이다.

右第七章. 言入道成德, 以嗇爲功, 是損之之謂也. 此下五章, 皆申言此章
之意.

오른쪽(위)은 제7장이다. 도에 들어가고 덕을 이룸은 절제(嗇)로 공을
삼음을 말하였다. 이는 덜어내는 것을 말한다. 이 아래 8장에서 12장까
지의 다섯 개의 장은 이 7장의 뜻을 거듭 말하였다.

治人事天莫若嗇
-原寸 印-

故有道者不處 고유도자불처

印文 고유도자불처 (38×68cm)

自是者不彰하며 自伐者無功하며 自矜者不長이니 其於道也애 曰餘食贅行이라
物或惡之일새 故有道者不處이니라

스스로 드러내는 자는 밝지 않으며, 스스로 옳다고 하는 자는 드러나지 않으며, 스스로 자랑하는 자는 공로가 없으며, 스스로 자만하는 자는 오래가지 못하니, 그 도에 있어서 남은 음식 찌꺼기나 군더더기 형체이다. 다른 이들이 혹시라도 미워할 수 있다. 따라서 도를 아는 자는 그러한 지경에 처하지 않는다.

he who asserts his own views is not distinguished; he who vaunts himself does not find his merit acknowledged; he who is self- conceited has no superiority allowed to him. Such conditions, viewed from the standpoint of the Dao, are like remnants of food, or a tumour on the body, which all dislike. Hence those who pursue (the course) of the Dao do not adopt and allow them.

- 선 노자율곡순언 8장 기해6월 6일 김포 이문서루에서 창봉 박동규 병기

自見者不明ㅎ며 自是者不彰ㅎ며 自伐者無功ㅎ며 自矜者不長이니
其於道也애 曰餘食贅行이라 物或惡之ㄹ의 故有道者不處ㄴ이라

印文
故有道者不處
選老子栗谷醇言八章
己亥六月六日書扑
金浦坎文樓
濱峰 朴東圭并記

노자께서 말씀하시를

스스로 드러내는 자는 밝지 않으며 스스로
자랑하는 자는 공로가 없으며 스스로
남은 음식 찌꺼기나 군더더기
따라서 도를 아는 자는 그러한 지경에 처하지 않는다

기해년 六천六월 창봉

少則得이오 多則惑이라

적으면 얻을 것이오, 많으면 의혹에 빠질 것이다.

He whose (desires) are few gets them; he whose (desires) are many goes astray.

董氏曰 : "道一而已, 得一則無不得矣. 凡事多端則惑."

동씨는 "도는 하나일 뿐이다. 하나를 얻으면 얻지 못함이 없을 것이다. 모든 일이 실마리가 많으면 의혹에 빠지게 된다."라고 하였다.

跂者不立하며 跨者不行하나니

발돋움하면 서지 못하며, 크게 내딛으면 가지 못하니,

(Painful graciousness)He who stands on his tiptoes does not stand firm; he who stretches his legs does not walk (easily).

跂則不能立, 跨則不能行, 疑惑於兩端, 而不能主一者也.

발돋움하면 서지 못하며, 크게 내딛으면 가지 못하는 것은 양 극단에 의혹되어 하나인 도에 전일하지 못하기 때문이다.

是以聖人은 抱一하야 爲天下式이니라

따라서 성인은 도 하나를 품어 천하의 법이 된다.

Therefore the sage holds in his embrace the one thing (of humility), and manifests it to all the world.

董氏曰 : "隨時趨變以道, 而在乎以謙約爲主. 抱一則全體是道也."

동씨는 "도로써 수시로 변화하는 추세를 따르되 겸손과 단속을 위주로 해야 한다. 도 하나를 품는 다면 전체가 모두 도이다." 라고 하였다.

不自見故明하며 不自是故彰하며 不自伐故有功하며 不自矜故長이니 夫惟不爭이라 故天下에 莫能與之爭이니라

스스로 드러나지 않는다. 따라서 밝아지고, 스스로 옳다고 하지 않는다. 따라서 드러나며, 스스로 자랑하지 않는다. 따라서 공이 있으며, 스스로 자만하지 않는다. 따라서 오래 유지된다. 오직 다투지 않는다. 따라서 천하에 아무도 그와 다투려 할 자가 없다.

He is free from self- display, and therefore he shines; from self-assertion, and therefore he is distinguished; from self-boasting, and therefore his merit is acknowledged; from self-complacency, and therefore he acquires superiority. It is because he is thus free from striving that therefore no one in the world is able to strive with him.

董氏曰 : "見, 顯也. 此養德之方也. 蓋抱一則無我. 若更自見自是, 自伐自
矜, 則是我見未忘, 烏可以言一哉? 惟無我則光明盛大, 愈久愈新, 何爭之
有?" 愚按, 書曰 : "汝惟不矜, 天下莫與汝爭能", 與 "汝(惟)4)不伐, 天下莫
與汝爭功", 卽此意也.

동씨는 "현(見)은 드러남이다. 이것은 덕을 함양하는 방도이다. 대개 하
나인 도를 품으면 자아의 집착이 없게 된다. 만약 더욱더 스스로 드러내
고, 스스로 옳다 하고, 스스로 자랑하고, 스스로 자만한다면 자신의 편견
을 잊지 못하니 어떻게 하나인 도를 말할 수 있겠는가! 오직 자아의 집착
이 없다면 밝게 드러나 성대하여 오래될수록 더욱 새로워질 것이니 어
찌 다툼이 있겠는가!" 라고 하였다. 나는 "『상서(尙書)』에서 '네가 오직
자만하지 않는다면 천하에 어느 누구도 너와 능력을 다툴 자가 없다.' 라
는 구절과 '네가 오직 자랑하지 않는다면 천하에 어느 누구도 너와 공로
를 다툴 자가 없다.' 고 한 구절이 바로 이런 뜻이다." 라고 생각한다.

自是者不彰하며 自伐者無功하며 自矜者不長이니 其於
道也애 曰餘食贅行이라 物或惡之일새 故有道者不處이
니라

스스로 드러내는 자는 밝지 않으며, 스스로 옳다고 하는 자는 드러
나지 않으며, 스스로 자랑하는 자는 공로가 없으며, 스스로 자만하
는 자는 오래가지 못하니, 그 도에 있어서 남은 음식 찌꺼기나 군더

더기일 뿐이니. 다른 이들이 혹시라도 미워할 수 있다. 따라서 도를 아는 자는 그러한 지경에 처하지 않는다.

he who asserts his own views is not distinguished; he who vaunts himself does not find his merit acknowledged; he who is self-conceited has no superiority allowed to him. Such conditions, viewed from the standpoint of the Dao, are like remnants of food, or a tumour on the body, which all dislike. Hence those who pursue (the course) of the Dao do not adopt and allow them.

溫公曰 : "是皆外競, 而內亡者也, 如棄餘之食, 附餘之形, 適使人惡." 董氏曰 : "有道者, 足於內, 而不矜於外也."

사마온공은 "이런 것들은 모두 외면에서 다투어 내면에서 잃는 것이다. 버려지는 음식, 군더더기 형상과 같아 사람들이 싫어한다."라고 하였다. 동씨는 "도를 아는 자는 내면에 만족하여 외면을 힘쓰지 않는다."라고 하였다.

右第八章

오른쪽(위)은 제8장이다.

故有道者不處
-原寸 印-

自勝者强 자승자강
(38×68cm)

勝人者는 有力하고 自勝者는 强이니

다른 사람을 이기는 사람은 힘이 있고,
자신을 이기는 사람은 강하다.

He who overcomes others is strong; he who overcomes himself is mighty.

不失其所者久 死而不亡者壽 부실기소자구 사이불망자수

不失其所者는 久하고

자신의 자리를 잃지 않는 자는 오래도록 할 수 있고,

He who does not fail in the requirements of his position, continues long;

死而不亡者는 壽이니라

죽더라도 없어지지 않는 자가 장수하는 것이다.

he who dies and yet does not perish, has longevity.

-선 노자율곡순후9장구 기해6월 존화당 창봉 병기

自勝者强

勝人者는 有力호고 自勝者는 强이니

노자께서 말씀하셨다

다른 사람을 이기는 사람은 힘이 있고 자신을 이기는

사람은 강하다

老子 栗谷醇言九章句 己亥六月於

尊漢齋 濱峰 幷記

知人者는 智오 自知者는 明이오

다른 사람을 잘 아는 사람은 지혜롭고,
자신을 잘 아는 사람은 현명하며,

(Discriminating between attributes)He who knows other men is
discerning; he who knows himself is intelligent.

知人之善惡, 固智矣. 自知之智, 爲尤明, 明者, 智之實也.

다른 사람의 선과 악을 잘 안다면 참으로 지혜롭다. 자신을 아는 지혜는
더욱 밝게 되니, 현명함(明)이란 지혜의 실체이다.

勝人者는 有力하고 自勝者는 强이니

다른 사람을 이기는 사람은 힘이 있고,
자신을 이기는 사람은 강하니

He who overcomes others is strong; he who overcomes himself is
mighty.

勝人者, 血氣之力也, 自勝者, 義理之勇也. 克己復禮, 則不屈於人欲, 而强莫加焉.

다른 사람을 이기는 것은 혈기에서 나오는 힘이다. 자신을 이기는 것은 의리에서 나오는 용기이다. 자신의 사욕을 이겨내고 예로 돌아간다면 인욕에 굽히지 않아 그 보다 더 강해질 것이 없다.

知足者는 富하고

만족할 줄을 아는 사람은 부유하고.

He who is satisfied with his lot is rich;

自知旣明, 無求於外而常足, 則富莫加焉. 顏淵簞瓢陋巷, 孔子曲肱飲水, 而其樂自如, 擧天下之物, 無以易其所樂, 則豈非至富乎? 彼牽於物欲, 而有求於外者, 則心常不足, 雖富有天下, 猶非富也.

자신을 아는 것이 이미 밝아 밖에서 구하지 않고 항상 만족한다면 그 보다 더 부유함은 없을 것이다. 안연이 표주박의 거친 음식을 먹으며 누추한 곳에서 지내고, 공자께서 팔베개를 베고 맹물을 마셨지만 그들의 즐거움은 늘 자연스러웠다. 천하의 어느 것으로도 그들이 즐기는 것을 바꿀 수 없었으니 어찌 지극히 부유한 것이 아니겠는가! 저들의 물욕에 이

끌려 밖에서 구하는 자들은 마음에 항상 부족함을 느낀다. 비록 천하를 얻을 정도로 부유하더라도 오히려 부유하다고 여기지 않는다.

强行者는 有志하고

힘써 행하는 자는 뜻이 있고

he who goes on acting with energy has a (firm) will.

董氏曰 : "惟自勝, 故志於道, 而自强不息, 則物莫奪其志, 而與天同健矣."

동씨는 "오직 스스로 이겨낸다. 따라서 도에 뜻을 두고, 스스로 힘쓰고 쉬지 않으니 어느 누구도 그의 뜻을 빼앗을 수 없어 하늘과 강건함을 함께한다."라고 하였다.

不失其所者는 久하고

자신의 자리를 잃지 않는 자는 오래도록 할 수 있고,

He who does not fail in the requirements of his position, continues long;

董氏曰 : "知道而能行, 則自得其所, 而居安矣." 愚按, 知之明, 而守之固, 則素位而行, 無願乎外, 無入而不自得焉. 此乃不失其所也, 是悠久之道也.

동씨는 "도를 알아 행할 수 있으면 스스로 자신의 자리를 얻어 거처함이 편안할 것이다."라고 하였다. 나는 "아는 것이 밝고, 지키는 것이 견고 하면 평소 자신의 위치에 맞게 행하여 밖에 원하는 것이 없어 들어가는 곳마다 스스로 얻지 못함이 없을 것이다. 이것이 바로 자신의 자리를 잃 지 않음이니, 이것이 바로 유구한 도이다."라고 생각한다.

死而不亡者는 壽이니라

죽더라도 없어지지 않는 자가 장수하는 것이다.

he who dies and yet does not perish, has longevity.

孔顏旣歿, 數千載, 而耿光如日月, 豈非壽乎?

공자와 안연이 죽은 지 수천 년이 지났지만 해와 달처럼 빛나니 어찌 장 수함이 아니겠는가!

右第九章.
오른쪽(위)은 제9장이다.

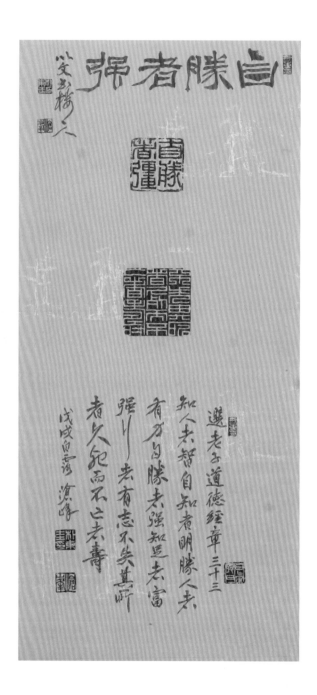

選老子道德經章三十三

知人者智自知者明勝人者
有力自勝者強知足者富
強行者有志不失其所
者久死而不亡者壽

戊戌自雲 濱峰

自勝者強

自勝者强
-原寸 印-

知人者智自知者明勝人者有力自勝者强知足
者富强行者有志不失其所者久死而不亡者壽
-原寸 印-

知足不辱知止不殆可以長久

지족불욕지지불태가이장구

(38 × 68cm)

知足이면 不辱이오 知止면 不殆라 可以長久이니라

만족할 줄을 알면 모욕을 당하지 않고, 그칠 줄을 알면 위태로워지지 않는다. 따라서 오래할 수가 있다.

Who is content Needs fear no shame. Who knows to stop Incurs no blame. From danger free Long live shall he.

-선 노자도덕경율곡순언제10장구 기해6월 창봉 병기

知足不辱 知止不殆 可以長久

己亥育 濱峰 幷記

己亥育 濱峰

老子께서 말씀하시기를
知足이면 不辱이오
知止면 不殆라
可以長久ㅣ니라

만족할 줄을 알면
모욕을 당하지 않고
그칠 줄을 알면
별로 모욕 지지 않는다
싸싸서 오래할 수가 있다

名與身이 孰親고 身與貨이 孰多오

명성과 목숨 가운데 어느 것이 더 소중한가? 목숨과 재물 가운데 어느 것을 더 좋게 여기는가?

(Cautions)Or fame or life, Which do you hold more dear? Or life or wealth, To which would you adhere?

名者, 實之賓, 於身爲外物也. 身, 一而已. 貨財則衆多. 若棄身而循名與物, 則捨親而從賓, 役一而求多, 惑莫甚焉.

명성은 실체의 손님과 같은 것으로 몸에 있어서는 외물인 것이다. 몸은 하나일 뿐이오, 재물은 매우 많다. 만약 몸을 버리고 명성과 사물을 좇는다면 이는 가까운 이를 버리고 손님을 따르는 것이며, 하나인 것을 부리고 많은 것을 구하는 것이니, 의혹됨이 이것보다 심한 것은 없다.

得與亡이 孰病고

얻는 것과 잃는 것 가운데 무엇이 병이 되겠는가?

Keep life and lose those other things; Keep them and lose your life: - which brings Sorrow and pain more near?

得名與貨, 則身必亡, 是乃亡也. 得身, 則雖亡名與貨, 而不害乎爲得也. 然則得身與亡身, 孰爲病乎?

명성과 재물을 얻으면 몸은 반드시 잃게 되니, 이것이 바로 잃게 되는 것이다. 몸을 얻게 되면 비록 명성과 재물을 잃을지라도 얻는데 해가 되지 않는다. 그렇다면 몸을 얻는 것과 몸을 잃는 것 가운데 어느 것이 더 병이 되겠는가?

是故로 甚愛면 必大費하며 多藏이면 必厚亡하나니

따라서 너무 아끼면 반드시 크게 허비하게 되고, 너무 쌓아 두면 반드시 많이 잃게 되니

Thus we may see, Who cleaves to fameRejects what is more great; Who loves large stores Gives up the richer state.

愛名者, 必損實, 是大費也. 藏財者, 必失身, 是厚亡也.

명성을 아끼면 반드시 큰 손실이 생긴다. 이것이 바로 크게 허비함이다. 재물을 쌓아 두기만 하면 반드시 몸을 잃게 된다. 이것이 바로 많이 잃는 것이다.

知足이면 不辱이오 知止면 不殆라 可以長久이니라

만족할 줄을 알면 모욕을 당하지 않고, 그칠 줄을 알면 위태로워지지 않는다. 따라서 오래할 수가 있다.

Who is content Needs fear no shame. Who knows to stop Incurs no blame. From danger free Long live shall he.

董氏曰 : "惟審於內外之分, 則知止知足, 而無得失之患, 故能安於性命之常, 亦何殆辱之有? 所以可長久也."

동씨는 "안과 밖의 분수를 잘 살피면 그치고 만족할 줄 알아 얻고 잃는 근심이 없게 된다. 따라서 변하지 않는 성(性)과 천명을 편안히 여기게 되니 또한 어찌 위태로워지고 모욕 당함이 있겠는가? 그래서 오래도록 할 수 있는 것이다."라고 하였다.

右第十章
오른쪽(위)은 제 10장이다.

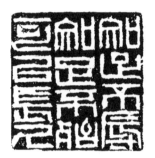

知足不辱知止不殆可以長久
-原寸 印-

萬物皆備於我 만물개비어아
순언 십일장구 기해 6월 창봉 (38×68cm)

萬物皆備於我, 豈待他求哉? 求其放心, 則可以見道矣. 程子所謂自能尋向上去, 下學而上達者, 是也.

천하의 만물이 모두 나에게 구비되어 있으니 어찌 다른 곳에서 구하기를 기대하겠는가? 달아난 마음을 찾는다면 도를 볼 수 있다. 정자가 말한 스스로 능히 찾아가 아래로 인사(人事)를 배워 위로는 천도(天道)에 통달한다는 것이 바로 이것이다.

-기해년 6월 2일 노자율곡순언을 준비하며 11장 첫구절을 뽑아쓰다 이문서루 창봉

萬物皆備於我

孟子十一章句
己亥首夏 資峰

老子께서 말씀하시기를

不出戶라도 知天下하며
不窺牖라도 見天道니

창문 밖을 엿보지 않아도 천도를 볼 수 있으며
집을 밝으로 나가지 않아도 천하의 일들을 알며

印文
萬物皆備於我
己亥夏 資峰造
栗谷老子明言

己亥초여름 二日
노자를 읽고 손에들을
주비하며 十一장 첫구절을
以文五樓 資峰

費不築

不出户라도 知天下하며 不窺牖라도 見天道이니

집 문밖으로 나가지 않아도 천하의 일을 알며, 창문 밖을 내다 보지 않아도 천도를 볼 수 있으니,

(Surveying what is far-off)Without going outside his door, one understands (all that takes place) under the sky; without looking out from his window, one sees the Dao of Heaven.

萬物皆備於我, 豈待他求哉? 求其放心, 則可以見道矣. 程子所謂自能尋向上去, 下學而上達者, 是也.

천하의 만물이 모두 나에게 구비되어 있으니 어찌 다른 곳에서 구하기를 기대하겠는가? 달아난 마음을 찾는다면 도를 볼 수 있다. 정자가 말한 스스로 능히 찾아가 아래로 인사(人事)를 배워 위로는 천도(天道)에 통달한다는 것이 바로 이것이다.

其出이 彌遠이면 其知彌少하나니

밖으로 나감이 점차 멀어지면 아는 것은 점차로 적어진다.

The farther that one goes out (from himself), the less he knows.

溫公曰 : "迷本逐末也." 愚按, 心放而愈遠, 則知道愈難矣.

온공은 "근본에 미혹되어 말단을 좇는다."라고 하였다. 나는 "마음이 벗어나 점차 멀어지면 도를 알기가 더욱 어렵다."고 생각한다.

是以聖人은 不行而知하며 不見而名하며 不爲而成이니라

따라서 성인은 행하지 않아도 알 수 있고, 보지 않아도 이름을 붙일 수 있고, 하지 않아도 이룰 수 있다.

Therefore the sages got their knowledge without travelling; gave their (right) names to things without seeing them; and accomplished their ends without any purpose of doing so.

此言聖人淸明在躬, 而義理昭徹, 乃自誠而明之事也. 學者不可遽跂於此, 但當收斂放心, 以養其知, 而勉其所行也.

이 구절은 "성인은 본래 맑고 밝음을 몸에 갖추고 있어 의리가 밝고 투철하니 스스로 성실하여 밝게 됨"을 말하였다. 학자는 급히 이런 경지로 발돋움할 수 없다. 다만 달아난 마음을 수렴하여 그 자신의 앎을 길러 행할 것을 힘써야 한다.

右第十一章.
오른쪽(위)은 제11장이다.

印文

萬物畢備於我

己亥孟夏其選

栗谷老子醇言

淨十一石刻於

金浦尊華堂

滄峯

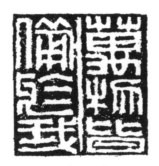

萬物皆備於我
-原寸 印-

知足 지족
(38×68cm)

禍莫大於不知足이오 咎莫大於欲得이니

그러므로 만족할 줄 모르는 것보다 큰 재앙이 없고, 얻으려고 하는 것보다 큰 허물이 없으니,

There is no guilt greater than to sanction ambition; no calamity greater than to be discontented with one's lot; no fault greater than the wish to be getting.

-선 노자순언12장구 기해6월 6일 존화당에서 창봉

選老子醇言十二章句

故知足之常足矣

그러므로 만족할 줄 아는
만족은 항상 만족한다

己亥賀旨於尊心連茶室凉峰

天下有道면 却走馬以糞하고 天下無道면 戎馬이 生於郊하나니

천하에 도가 있다면 바로 잘 달리는 말로 농사를 짓고, 천하에 도가 없다면 군마가 변경에서 태어나니

(The moderating of desire or ambition)When the Dao prevails in the world, they send back their swift horses to (draw) the dung- carts. When the Dao is disregarded in the world, the war-horses breed in the border lands.

董氏曰 : "糞, 治田疇也. 戎馬, 戰馬也. 郊者, 二國之境也. 以內言之, 心君泰然, 則却返氣馬, 以培其本根; 反是, 則氣馬馳於外境矣."

동씨는 "분(糞)은 농토를 다스림이다. 융마(戎馬)는 전쟁에 쓰이는 말이다. 교(郊)는 두 나라 사이의 경계이다. 내면의 것으로 말하자면 마음이 태연하면 사나운 말들을 물리치고 되돌려 그 근본을 기를 것이오, 이와 반대라면 사나운 말들이 변경에서 달리게 된다."라고 말하였다.

禍莫大於不知足이오 咎莫大於欲得이니

그러므로 만족할 줄 모르는 것보다 큰 재앙이 없고, 얻으려고 하는
것보다 큰 허물이 없으니,

There is no guilt greater than to sanction ambition; no calamity
greater than to be discontented with one's lot; no fault greater than
the wish to be getting.

董氏曰：“究其根本, 原於縱欲.”

동씨는 "그 근본을 강구해보면 방종과 욕심에 근원이 있다."라고 말하
였다.

故知足之足은 常足矣니라

그러므로 만족할 줄 아는 만족은 항상 만족한다.

Therefore the sufficiency of contentment is an enduring and
unchanging sufficiency.

無求於外, 則內德無欠. 故應用無窮, 而常足矣.

밖에서 구하지 않으면 내면의 덕이 흠결이 없게 된다. 그러므로 끝없이
응용하여 항상 만족할 수 있다.

右第十二章. 以上五章, 言守道克己, 不自矜伐, 常知止足之義, 皆推演嗇
字之義也.

오른쪽(위)은 제12장이다. 이상의 다섯 개의 장에서는 도를 지키고 사
욕을 이겨 내어 스스로 자랑하거나 자만하지 않아 항상 그치고 만족할
줄 아는 의리에 대하여 말하고 있으니, 모두 색(嗇:절제) 자의 의미를 부
연한 것이다.

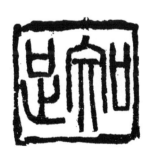

知足

-原寸 印-

儉故能廣 검고능광
인문 : 검고능광 기해 6월 (38×68cm)

儉故能廣하고

검소하다. 따라서 널리 베풀 수 있고

with that economy I can be liberal;

-기해 6월 이문서루에서 창봉

儉 故 能 廣

印文儉故能廣
己亥六月
濱峰

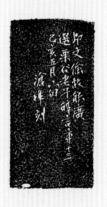

儉故能廣

印文儉故能廣
選乘公老子㐫道德經第十三
己亥五月上日
濱峰刻

老子께서 말씀하시기를

致有三寶하야 保而持之하노니 一曰慈이오
二曰儉이오 三曰不敢先이니라

내에게 세가지 보배가 있어 지켜 유지하고 있으니 하나는 사랑이오
둘은 검소함이오 셋은 감히 먼저 하지 않는 것이라

己亥六月 大文書樓 濱峰

我有三寶하야 保而持之하노니 一曰慈이오 二曰儉이오 三曰不敢先이니라

나에게 세 가지 보배가 있어 보존하여 지키고 있으니, 하나는 사랑이요, 하나는 검소함이요, 하나는 감히 먼저 하지 않는 것이다.

I have three precious things which I prize and hold fast. The first is gentleness; the second is economy; and the third is shrinking from taking precedence of others.

不敢先者, 謙也. 慈儉謙三者, 持身接物之寶訣也.

감히 먼저 하지 않는 것은 겸손함이다. 사랑, 검소, 겸손 이 세 가지는 자신을 유지하고 상대를 대하는 비결이다.

夫慈故能勇하고

사랑할 줄 안다. 따라서 용감할 수 있고

With that gentleness I can be bold;

董氏曰 : "仁者, 必有勇也."

동씨는 "어진 자는 반드시 용감하다."라고 하였다.

儉故能廣하고

검소하다. 따라서 널리 베풀 수 있고

with that economy I can be liberal;

董氏曰 : "守約而施博也."

동씨는 "지킴이 검약해서 베풂이 넓다."라고 하였다.

不敢先이라 故能成器長이니라

감히 먼저 하지 않는다. 따라서 만물의 우두머리가 될 수 있다.

shrinking from taking precedence of others, I can become a vessel of
the highest honour.

器, 物也. 自後者, 人必先之. 故卒爲有物之長也. 董氏曰: "乾之出庶物, 亦
曰: '見羣龍無首吉.'"

기(器)는 기물이다. 스스로 뒤에 하는 자는 사람들이 반드시 그를 앞세
운다. 따라서 마침내 다른 기물들의 우두머리가 된다. 동씨는 "하늘이

여러 사물을 만들어 낼 적에 또한 '여러 용을 보지만 앞장서지 않으니, 길하다.' 고 말한다." 라고 하였다.

今애 捨其慈하고 且勇하며 捨其儉하고 且廣하며 捨其後하고 且先하면 死矣

지금 사랑을 버리고 용감하며, 검소함을 버리고 널리 베풀며, 뒤에 함을 버리고 먼저 한다면 죽게 된다.

Now-a-days they give up gentleness and are all for being bold; economy, and are all for being liberal; the hindmost place, and seek only to be foremost; - (of all which the end is) death.

務勇則必忮, 務廣則必奢, 務先則必爭, 皆死之徒也.

용감함에 힘쓰면 반드시 사나워 지고, 널리 베푸는 것에 힘쓰면 반드시 사치하게 되고, 먼저 하는 것에 힘쓰면 반드시 다투게 된다. 이 모든 것 이 죽게 되는 무리들이다.

夫慈는 以戰則勝하고 以守則固하나니 天將救之인댄 以
慈衛之니라

사랑은 그것으로 싸우면 승리하고, 그것으로 지키면 굳건해진다.
하늘이 장차 구원하려 한다면 사랑으로 지켜준다.

Gentleness is sure to be victorious even in battle, and firmly to
maintain its ground. Heaven will save its possessor, by his (very)
gentleness protecting him.

董氏曰 : "慈者, 生道之流行, 乃仁之用也. 故爲三寶之首. 以慈御物, 物亦
愛之, 如慕父母, 效死不辭. 是以戰則勝, 守則固. 故曰: '仁者, 無敵於天下
也.' 苟或人有所不及, 天亦將以慈救衛之, 蓋天道好還, 常與善人故也."
程氏曰: "去邪而歧, 周以興, 是其救也.

동씨는 "사랑은 도가 유행함을 낳는 것이니 인(仁)의 작용이다. 따라서
세 가지 보배의 으뜸이다. 사랑으로 남을 다스리면 남들 또한 사랑하기
를 부모를 사모하듯이 하여 목숨을 바치는 일도 사양하지 않을 것이다.
따라서 사랑으로 싸우면 이기고, 사랑으로 지키면 견고한 것이다. 그러
므로 '어진 자는 천하에 대적할 자가 없다.' 고 한다. 만약 혹간 사람이
미치지 못하는 점이 있으면, 하늘이 또한 장차 사랑으로 구하고 지켜줄
것이다. 대개 하늘의 도리는 되돌려 주기를 좋아하여 항상 선한 사람과
함께하는 이유이다."라고 하였다. 정씨(程琳)은 "(문왕이) 빈(邠) 땅을

떠나 기(岐) 땅으로 갔지만 주(周)나라가 이 때문에 흥성하였으니, 이것은 하늘이 구원한 것이다."라고 하였다.

右第十三章. 言三寶爲修己長物之要道. 其下六章, 皆推廣此章之義, 盖因嗇字之義, 而伸長之也.

오른쪽(위)은 제13장이다. 이 장에서는, 세 가지 보배는 자신을 수양하고 남을 잘 되게 하는 중요한 도리임을 말하였다. 이 아래 여섯 개의 장은 모두 이 13장의 뜻을 미루어 넓혔다. 대개 색(嗇:절제) 자의 뜻을 확장시킨 것이다.

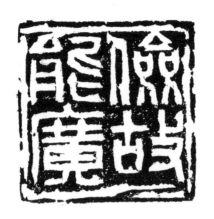

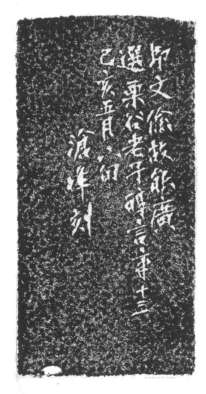

儉故能廣
-原寸 印-

柔弱處上 유약처상

인문 : 유약처상 기해6월 창봉 병제 (38×68cm)

是以兵强則不勝하고 木强則共하나니 故堅强이 居下하고
柔弱이 處上이니라

따라서 병사가 강하면 이기지 못하고, 나무가 단단하면 사
람들이 모두 베어간다. 그러므로 견강한 것은 아래에 위치
하고, 유약한 것은 위에 있게 된다.

Thus it is that firmness and strength are the concomitants
of death; softness and weakness, the concomitants of life.
Hence he who (relies on) the strength of his forces does
not conquer; and a tree which is strong will fill the out-
stretched arms, (and thereby invites the feller.)
Therefore the place of what is firm and strong is below,
and that of what is soft and weak is above.

-2019년 6월 2일 선 노자율곡순언장14 창봉 병제

柔弱上

印文康弱愛上
乙亥六月
濱峰并兒

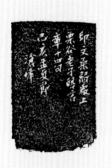

印文柔弱愛上
栗谷老子明言音
章十四句
己亥孟夏節
濱峰

老子 께서 말씀하시기를

是以兵强則不勝하고木强則共하느니
故堅强이居下하고柔弱이處上이니라

따라서 병사가 강하면 이기지 못하고 나무가 강하면 꺾이고
무릇 쎄어 강하 그러므로 굳세고 강한 것은 아래에 위치하고
유약한 것은 위에 있게 된다

二〇一九年六月二日
選老子栗谷譯音章十四
濱峰并兒

人之生也애 柔弱하고 其死也애 堅强하며 草木之生也애
柔脆하고 其死也애 枯槁하나니 故堅强者는 死之徒이오
柔弱者는 生之徒이니라

사람이 태어날 적에 유약하고, 죽을 적에 견고하며, 초목들은 생장
함에 부드럽고 여리고, 죽을 적에 바짝 마른다. 따라서 견고하고 강
한 것은 죽음의 무리들이고, 유약한 것은 살아 있는 무리들이다.

(A warning against (trusting in) strength)Man at his birth is supple
and weak; at his death, firm and strong. (So it is with) all things.
Trees and plants, in their early growth, are soft and brittle; at their
death, dry and withered.

人一作民. 冲氣在身, 則體無堅强之病; 以理勝氣, 則事無堅强之失矣.

인(人) 자는 어떤 본에는 민(民) 자로 되어 있다. 충기(冲氣)가 자신에
게 있으면 몸이 건강하게 되는 병통이 없을 것이고, 이(理)가 기(氣)를
이겨낸다면 일에 건강하게 되는 잘못이 없게 될 것이다.

是以兵强則不勝하고 木强則共하나니 故堅强이 居下하고
柔弱이 處上이니라

따라서 군대가 강하면 이기지 못하고, 나무가 단단하면 사람들이
모두 베어간다. 그러므로 견강한 것은 아래에 위치하고, 유약한 것
은 위에 있게 된다.

Thus it is that firmness and strength are the concomitants of death;
softness and weakness, the concomitants of life.
Hence he who (relies on) the strength of his forces does not conquer;
and a tree which is strong will fill the out-stretched arms, (and
thereby invites the feller.)
Therefore the place of what is firm and strong is below, and that of
what is soft and weak is above.

董氏曰 : "共謂人共伐之也. 列子云: '兵强則滅, 木强則折', 是矣. 物之精
者, 常在上, 而粗者, 常在下. 其精 必柔, 其粗必强, 理勢然也."

동씨는 "공(共) 자의 뜻은 사람들이 함께 벌목함을 말한다. 『열자(列
子)』에 '군대가 강하면 멸망하고, 나무가 강하면 부러진다.'고 한 것이
이것이다. 사물들 가운데 정미한 것은 항상 위에 있고, 거친 것은 항상
아래에 있다. 정미한 것은 반드시 부드럽고, 거친 것은 반드시 강한 것
은, 이치의 형세가 그러한 것이다."라고 하였다.

天下柔弱이 莫過於水로되 而攻堅强에 莫之能勝하나니
其無以易之니라

천하에 유약한 것이 물보다 더한 것이 없지만 견고하고 강한 것을
공격하는 데에 물을 이길 수가 없으니, 그 어떤 것도 그것을 바꿀 수
없다.

(Things to be believed)There is nothing in the world more soft and
weak than water, and yet for attacking things that are firm and strong
there is nothing that can take precedence of it; - for there is nothing
(so effectual) for which it can be changed.

善下而柔弱, 故必勝堅强, 其理不可易也.

아래로 낮추기를 잘하고 유약하다. 그리하여 반드시 견고하고 강한 것
을 이기니, 그 이치는 바꿀 수 없다.

故로 柔勝剛과 弱勝强을 天下莫不知호되 莫能行하나니

그러므로 부드러움이 굳센 것을 이기는 것과 약한 것이 강한 것을
이기는 것을 천하에 모르는 사람이 없지만 행할 줄을 모르니

Every one in the world knows that the soft overcomes the hard, and
the weak the strong, but no one is able to carry it out in practice.

觀水之攻堅, 則其理昭然, 豈難知哉? 非知之難, 行之惟難. 故人鮮克行之.

물이 견고한 것을 공격하는 것을 보면 그 이치가 밝게 드러나니 어찌 알기 어렵겠는가! 알기 어려운 게 아니라, 행하기가 오직 어렵기 때문이다. 따라서 그것을 행할 수 있는 사람은 드물다.

是以聖人이 言하사대 受國之垢이 是爲社稷主이오 受國
不祥이 是爲天下王이라하시니라

이 때문에 성인이 말씀하시기를 '나라의 더러운 것을 수용하는 이가 사직의 주인이 되고, 나라의 상서롭지 못한 것을 수용하는 자가 천하의 왕이 된다.'고 하셨다.

Therefore a sage has said, 'He who accepts his state's reproach, Is hailed therefore its altars' lord; To him who bears men's direful woes They all the name of King accord.'

溫公曰 : "含垢納汚, 乃能成其大." 愚按, 仁覆如天, 無物不容, 是謂受垢
與不祥也.

온공은 "티끌을 머금고 더러움을 용납할 줄 알아야 만이 그 위대함을 이룰 수 있다."고 하였다. 나는 "어짊으로 덮어줌이 하늘과 같아서 어느 사물이건 수용 못하는 것이 없다. 이것이 바로 더러움과 상서롭지 않은 것을 수용한다는 것이다."라고 생각한다.

右第十四章. 因上章戰勝之說, 而推明慈柔勝剛暴之義. 夫所謂柔者, 只言仁慈之形耳, 非一於柔弱而已. 若一於柔弱, 則豈能勝剛暴哉? 且其勝之者, 亦出於理勢之當然耳, 非有心於欲勝, 而故爲柔弱也.

오른쪽(위)은 제14장이다. 앞 장의 싸움에서 승리하게 된다는 설명으로 사랑과 부드러움이 강하고 포악함을 이기는 뜻을 미루어 밝혔다. 이른바 부드러움은 다만 어짊과 사랑이 드러나는 것에 대한 설명이고, 한결같이 유약한 것이 아니다. 만약 한결같이 유약하다면 어찌 강하고 포악함을 이길 수 있겠는가? 이길 수 있는 것은 또한 이치 형세의 당연함에서 나오는 것이지, 이기고자 하는 마음이 있어서 일부러 유약한 것이 아니다.

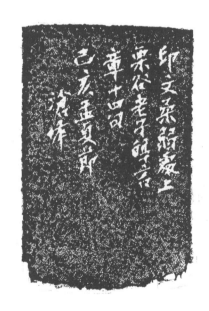

柔弱處上
-原寸 印-

功成名遂身退 공성명수신퇴

印文은 노자율곡순연시봉장중에서 공성명수신퇴 한구절을 뽑아
기해년六월 창봉은 아울러 쓰다 (38×68cm)

金玉滿堂이면 莫之能守이며 富貴而驕이면 自遺其咎이니
功成名遂身退는 天之道이니라

금과 옥 같은 보배가 집에 가득하면 제대로 지킬 수가 없고,
부귀를 누리면서 교만하다면 스스로 허물을 남기는 것이니,
공로와 명성을 이루면 물러나는 것은 하늘의 도이다..

When gold and jade fill the hall, their possessor cannot
keep them safe. When wealth and honours lead to
arrogancy, this brings its evil on itself. When the work is
done, and one's name is becoming distinguished, to
withdraw into obscurity is the way of Heaven.

-인문 : 선 노자율곡순언15장구 기해 6월 창봉 병제

金玉滿堂이면 莫之能守이며 富貴而驕이면
自遺其咎이니 功成名遂身退는 天之道이니라

印文遠老子栗谷醇言十五章句己亥六月濱峰 并乭

금과 옥갈은 보배가 집에 가득하면 제 대로
지킬 수가 없고 부귀를 누리면서 교만하다면
스스로 허물을 남기는 것이니 공로와 명성을
이루면 자신이 물러나는 것은 하늘의 도이다

印文은 노자를곡순언에서 공성명수신회
한구절을 璧아 기해년六월 창봉은 마을리 쓰다

持而盈之이 不如其已며 揣而銳之이 不可長保이니

가지고서 채우려고 하는 것보다는 채우지 않은 채 그냥 두는 것이 더 낫고, 헤아려 예리하게 하는 것은 오래도록 보존할 수가 없다.

(Fulness and complacency contrary to the Dao) It is better to leave a vessel unfilled, than to attempt to carry it when it is full. If you keep feeling a point that has been sharpened, the point cannot long preserve its sharpness.

恐盈之或溢, 而持固之, 不若不盈之爲安也; 恐銳之或折, 而揣量之, 不若不銳之可保也. 蘇氏曰 : "無盈, 則無所用持; 無銳, 則無所用揣矣"

채우면 혹간 넘칠까 염려하여 굳게 유지하려고 하는 것은 채우니 않는 것만 못하다. 예리하여 혹간 부러질까 염려하여 헤아리는 것은 예리하지 않게 두는 것만 못하다. 소씨(蘇轍을 말함)는 "가득 채우지 않으면 유지할 필요가 없고, 예리하지 않으면 헤아릴 필요가 없다."라고 하였다.

金玉滿堂이면 莫之能守이며 富貴而驕이면 自遺其咎이니
功成名遂身退는 天之道이니라

금과 옥 같은 보배가 집에 가득하면 제대로 지킬 수가 없고, 부귀를
누리면서 교만하다면 스스로 허물을 남기는 것이니, 공로와 명성을
이루면 물러나는 것은 하늘의 도이다.

When gold and jade fill the hall, their possessor cannot keep them
safe. When wealth and honours lead to arrogancy, this brings its evil
on itself. When the work is done, and one's name is becoming
distinguished, to withdraw into obscurity is the way of Heaven.

劉師立曰 : "盈則必虛, 戒之在滿; 銳則必鈍, 戒之在進; 金玉必累, 戒之在
貪; 富貴易淫, 戒之在傲. 功成名遂必危, 在乎知止, 而不失其正."

유사립(劉師立)은 "가득 차면 반드시 비게 되니 가득함에 경계를 해야
하고, 예리하면 반드시 둔하게 되니 나아감에 경계를 해야 하고, 금과
옥과 같은 보배는 반드시 허물이 되니 탐하는 것을 경계해야 하고, 부귀
하면 제멋대로 하기 쉬우니 오만하게 됨을 경계해야 한다. 공명이 이루
어지면 반드시 위태롭게 되니 그칠 줄을 알아 그 올바름을 잃지 말아야
한다."라고 하였다.

右第十五章. 言儉之義.
오른쪽(위)은 제15장이다. 검소함의 의미를 말하였다.

印文
功成名遂身退
栗谷老子醇言
章十五句

二零一九年五月
於尊華堂
滄峯刻

功成名遂身退

-原寸 印-

高以下爲基 고이하위기
기해년六월 이문서루에서 창봉 (38×68cm)

貴以賤爲本하며 高以下爲基라 是以侯王이 自謂孤寡不穀하나니 此其以賤爲
本邪이 非乎아

귀한 것은 천한 것을 근본으로 삼으며, 높은 것은 낮은 것을 기초로 삼는다. 따
라서 제후와 왕은 스스로 '고, 과, 불곡' 이라 하니, 이런 것은 천한 것을 근본으
로 삼은 것이 아닌가?

Thus it is that dignity finds its (firm) root in its (previous) meanness, and
what is lofty finds its stability in the lowness (from which it rises). Hence
princes and kings call themselves 'Orphans,' 'Men of small virtue,' and as
'Carriages without a nave.' Is not this an acknowledgment that in their
considering themselves mean they see the foundation of their dignity?

-기해6월 이문서루에서 창봉 병기

老子道德經栗谷醇言章十六

貴以賤爲本호며高以下爲基라是以候王이自
謂孤寡不穀호니此其以賤爲本耶아非乎아

己亥春於艾虛樓濱峰幷記

노자도덕경율곡순언장十六

貴귀히함은 賤천히한 것을
根本근본으로 삼으며
높은 것은 낮은 것을
기초로 삼는지라
帝候제후와 王왕은 스스로
孤寡고과 不穀불곡이라 하니
이런 것은 천한 것을
根本근본으로 삼은 것이
아니겠는가

기해년 六월 이름서루에서

창봉 병기

貴以賤爲本하며 高以下爲基라 是以侯王이 自謂孤寡不穀하나니 此其以賤爲本邪이 非乎아

귀한 것은 천한 것을 근본으로 삼으며, 높은 것은 낮은 것을 기초로 삼는다. 따라서 제후와 왕은 스스로 '고(孤)', '과인(寡人 덕이 적은 사람)', '불곡(不穀 선하지 못한 사람)'이라고 칭했으니, 이런 것은 천한 것을 근본으로 삼은 것이 아닌가?

Thus it is that dignity finds its (firm) root in its (previous) meanness, and what is lofty finds its stability in the lowness (from which it rises). Hence princes and kings call themselves 'Orphans,' 'Men of small virtue,' and as 'Carriages without a nave.' Is not this an acknowledgment that in their considering themselves mean they see the foundation of their dignity?

夫惟自賤, 則人必貴之; 自下, 則人必高之. 是以賤爲本, 以下爲基也. 侯王之自貶, 是自賤自下之道也.

스스로 천하다고 하면 남들이 반드시 귀하다고 할 것이고, 스스로 낮추면 남들이 반드시 높일 것이다. 따라서 천함으로 근본을 삼고, 낮은 것으로 기초를 삼는 것이다. 제후와 왕들이 스스로 낮춰 부르는 것은 스스로 천히 여기고 스스로 낮추는 방도이다.

右第十六章. 言不敢先之義. 下章同此.

오른쪽(위)은 제16장이다. 감히 남보다 앞서지 않는 뜻을 설명하였다. 다음 17장도 이와 같다.

高以下爲基
-原寸 印-

上善若水 상선약수

老子栗谷醇言第十七章句 (38×68cm)

上善은 若水하니 水 善利萬物하고 又不爭하며 處衆人之所
惡이라 故幾於道이니라

최상의 선은 물과 같으니 물은 만물을 잘 이롭게 하고 다투지
않으며, 여러 사람들이 싫어하는 곳에 처한다. 따라서 도에
가깝다.

(The placid and contented nature) The highest excellence is
like (that of) water. The excellence of water appears in its
benefiting all things, and in its occupying, without striving
(to the contrary), the low place which all men dislike. Hence
(its way) is near to (that of) the Dao.

-己亥六月於金浦以文書樓 滄峰

老子栗谷醇言第十七章句

上善若水章　水善利萬物而又不爭

衆人之所惡　故幾於道

己亥六月於金浦叹文山楼　濱峰

印文上善若水
栗谷老子醇言章十七
己亥五月　濱峰

上善은 若水하니 水 善利萬物하고 又不爭하며 處衆人之
所惡이라 故幾於道이니라

최상의 선은 물과 같으니 물은 만물을 잘 이롭게 하고 다투지 않으
며, 여러 사람들이 싫어하는 곳에 처한다. 따라서 도에 가깝다.

(The placid and contented nature) The highest excellence is like (that
of) water. The excellence of water appears in its benefiting all things,
and in its occupying, without striving (to the contrary), the low place
which all men dislike. Hence (its way) is near to (that of) the Dao.

董氏曰 : "守柔處下, 乃俗之所惡, 而實近於道."

동씨는 "부드러움을 지키며 아래에 처하는 것은 세속에서 싫어하는 것
이지만 실제로는 도에 가깝다."라고 하였다.

江海所以能爲百谷王者는 以其善下之라 故能爲百谷
王이니 是以聖人은 以言下之하며 以身後之라 是以處上
而人不重하며 處前而人不害하며 天下이 樂推而不厭하
느니라

강과 바다가 모든 계곡의 왕이 될 수 있는 까닭은 낮은 곳에 있기를
잘하기 때문이다. 따라서 모든 계곡의 왕이 될 수 있는 것이다. 이
때문에 성인은 말로써 스스로 낮추며, 몸으로는 남들보다 뒤에 자
리한다. 이 때문에 (성인이) 높은 곳에 있어도 사람들은 중대하다고
생각하지 않으며, 앞에 있어도 사람들은 해가 된다고 생각하지 않
으며, 천하 사람들이 즐거이 추대하면서도 싫어하지 않는다.

(Putting one's self last) That whereby the rivers and seas are able to
receive the homage and tribute of all the valley streams, is their skill
in being lower than they; - it is thus that they are the kings of them all.
So it is that the sage (ruler), wishing to be above men, puts himself by
his words below them, and, wishing to be before them, places his
person behind them. In this way though he has his place above them,
men do not feel his weight, nor though he has his place before them,
do they feel it an injury to them. Therefore all in the world delight to
exalt him and do not weary of him.

水固近道, 而江海又水之大者也. 宋徽宗曰："屯初九曰：'以貴下賤, 大得民也.' 得其心也. 處上而人不重, 則戴之也懽; 處前而人不害, 則利之者衆. 若是則無思不服, 故不厭也." 董氏曰 : "楊雄曰：'自下者, 人高之, 自後者, 人先之.' 故天下樂推戴, 而無厭斁之心也."

물은 참으로 도에 가까우며, 강과 바다는 또한 물 가운데 큰 것이다. 송(宋)의 휘종(徽宗)은 "『주역』 둔(屯) 괘의 초구(初九)에서 '귀한 신분으로 천한 이에게 몸을 낮추니 크게 민심을 얻는다.' 라고 하였으니, 그 마음을 얻음을 말한다. 윗자리에 있어도 사람들이 중대하지 않다고 여김은 그를 추대하기를 즐겁게 한 것이고, 앞에 있어도 사람들이 해가 되지 않는다고 여김은 이롭게 여기는 자들이 많기 때문이다. 이와 같으면 생각에 복종하지 않음이 없다. 그리하여 싫어하지 않는다." 라고 하였다. 동씨는 "양웅(楊雄)이 '스스로 낮추는 자는 다른 사람이 그를 높이고, 스스로 뒤에 하는 자는 다른 사람이 그를 앞세운다.' 라고 하였다. 그러므로 천하 사람들이 그를 즐거이 추대하면서 싫어하는 마음이 없는 것이다." 라고 하였다.

右第十七章.

오른쪽(위)은 제 17장이다.

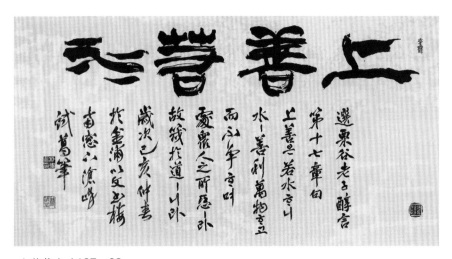

上善若水 / 137×68cm

上善은 若水하니 水 善利萬物하고 又不爭하며 處衆人之所惡이라 故幾於道이니라

上善若水
-原寸 印-

善用人者爲之下 선용인자위지하
기해6월 창봉 (38×68cm)

善用人者는 爲之下하나니

사람을 잘 부리는 자는 그에게 자신을 낮춘다.

He whose hests men most fulfil yet humbly plies his art.

-노자율곡순언장16 기해6월 이문서루에서 창봉

老子께서 말씀하시기를

善用人者는爲生下하느니

사람을 잘 부리는 자는 그에게 자신을 낮춘다

選 老子栗谷醇言章十六
己亥六月二百於

文主燦 濱峰

印文
善用人者爲之下
栗谷老子醇言章十六
己亥初夏 濱峰

栗谷께서 말씀하시기를
致敬 盡禮屈己
以下賢然後能
用賢 孟子曰湯
之於伊尹學焉
而後臣之

공경과 예의를 극진하게
하여 자신을 낮춘
어진자에게 낮춘다
그러한 뒤에 어진자를
쓸 수 있다
맹자는 탕湯임금이
이윤을 대함에 배운
뒤에 신하를 삼았다
하고 하였다

己亥貢 濱峰

善爲士者는 不武하고

훌륭한 병사는 무력을 높이지 않고

(Matching heaven)He who in (Dao's) wars has skill assumes no martial port;

董氏曰 : "不尙力也."

동씨는 "힘을 숭상하지 않는다." 라고 하였다.

善戰者는 不怒하고

싸움을 잘 하는 자는 분노에 의지하지 않고

He who fights with most good will, To rage makes no resort.

不得已而用兵, 非出於血氣之怒也.

마지못해서 병사를 쓰는 것이지,
결코 혈기의 노여움에 나오는 것은 아니다.

善勝敵者는 不爭하고

적을 잘 이기는 자는 다투지 않고

He who vanquishes yet still keeps from his foes apart;

只以征伐, 正其不正而已, 非有爭奪之心也.

단지 정벌하여 그 바르지 못한 것을 바르게 하는 것 일 뿐이지,
결코 싸워서 빼앗으려는 마음이 있어서가 아니다.

善用人者는 爲之下하나니

사람을 잘 부리는 자는 남에게 자신을 낮추니,

He whose hests men most fulfil yet humbly plies his art.

致敬盡禮, 屈己以下賢. 然後能用賢. 孟子曰 :
"湯之於伊尹, 學焉而後臣之."

공경과 예의를 극친하게 하여 자신을 굽혀 어진 자에게 낮춘다. 그러한
뒤에 어진 자를 쓸 수 있다. 맹자는 "탕(湯) 임금이 이윤(伊尹)을 대함에

배운 뒤에 신하를 삼았다."라고 하였다.

是謂不爭之德이며 是謂用人之力이며 是謂配天이라 古
之極也이니라

이것을 다투지 않는 덕이라 하며, 이것을 사람을 부리는 힘이라 하
며, 이것을 하늘과 짝한다고 한다. 바로 옛날의 극진한 도이다.

Thus we say, 'He never contends, And therein is his might.' Thus we
say, 'Men' s wills he bends, That they with him unite.' Thus we say,
'Like Heaven' s his ends, No sage of old more bright.'

謙卑自牧, 與人爲善, 故人樂爲用. 其德配天, 無以尙矣.

겸손하고 낮추어 스스로 기르고, 다른 사람이 선을 할 수 있도록 도와
준다. 그리하여 사람들은 쓰여지는 것을 기꺼이 한다. 그러한 덕이 하늘
과 짝하여 더 할 것이 없다.

右第十八章. 極言慈柔謙下之德, 可以配天也.
오른쪽(위)은 제18장이다. 사랑과 부드러움, 겸손과 낮춤의 덕이 하늘
과 짝할 수 있음을 강조하여 말하였다.

善用人者爲之下
-原寸 印-

明道若昧 명도약매

(38×68cm)

建言애 有之하니 明道는 若昧하며 進道는 若退하며 上德은 若谷하며 大白은 若辱하며

예로부터 이러한 말이 있으니, "밝은 도는 어두운 듯하고, 나아가는 도는 물러나는 듯하며, 최상의 덕은 비어 있는 계곡 같이 하며, 매우 결백함은 모욕을 당하듯 한다.

Therefore the sentence-makers have thus expressed themselves: 'The Dao, when brightest seen, seems light to lack;
Who progress in it makes, seems drawing back;Its highest virtue from the vale doth rise; Its greatest beauty seems to offend the eyes;

-선 노자순언 19장구 기해6월 창봉

選老子醇三十九章句
己亥六月 濱峰

老子께서 말씀하셨다

建言에 有之하니
明道는 若昧하며
進道는 若退하며
上德은 若谷하며
大白은 若辱하며

예로부터 비러한 말이 있으니
밝은 도는 어두운 듯하고
나아가는 도는 물러나는 듯하며
최상의 덕은 비어있는 계곡 같이 하며
매우 결백함은 모욕을 당하듯 한다

기해년 六月 白樵書

大器晚成 대기만성
(38×68cm)

大器는 晚成이라하니라

큰 그릇은 늦게 이루어진다고 한다.

A vessel great, it is the slowest made;

-선 노자순언19장구 기해 6월 7일 김포 존화당에서 창봉

大器晚成

尊海堂濱峰

大器晚成

積土之然後發生洪故大器不速成

뜰꼭 께서 말씀하셨다
쌓이를 오랫동안 한 뒤에 드러나는 것이 빛어진다
차차서 큰 그릇은 빨리 이룰 수 없다

選老子醇言十九章句

己亥六月七日於金浦

尊海堂濱峰

上士는 聞道애 勤而行之하고 中士는 聞道애 若存若亡하고 下士는 聞道애 大笑之하나니 不笑이면 不足以爲道이니라

최상의 선비는 도를 들으면 부지런히 실천하고, 중간 정도의 선비는 도를 들으면 반신반의하고, 하등의 선비는 도를 들으면 크게 비웃는다. 만약 비웃음을 당하지 않으면 도라고 하기에 부족하다.

(Sameness and difference)Scholars of the highest class, when they hear about the Dao, earnestly carry it into practice. Scholars of the middle class, when they have heard about it, seem now to keep it and now to lose it. Scholars of the lowest class, when they have heard about it, laugh greatly at it. If it were not (thus) laughed at, it would not be fit to be the Dao.

上士聞道, 篤信不疑; 中士, 疑信相半; 下士, 茫然不曉, 反加非笑. 若合於下士見, 則豈聖人之道哉?

최상의 선비는 도를 들으면 독실하게 믿어 의심하지 않고, 중간 정도의 선비는 도를 들으면 반신반의하고, 하등의 선비는 도를 들으면 멍하니 깨닫지 못하고 도리어 그르다 하고 비웃는다. 만약 하등 선비의 소견에 부합한다면 어찌 성인의 도라고 할 수 있겠는가?

建言애 有之하니 明道는 若昧하며 進道는 若退하며 上德
은 若谷하며 大白은 若辱하며

예로부터 이러한 말이 있으니, "밝은 도는 어두운 듯하고, 나아가는
도는 물러나는 듯하며, 최상의 덕은 비어 있는 계곡 같으며, 지극한
결백함은 모욕을 당하듯 한다.

Therefore the sentence-makers have thus expressed themselves: 'The
Dao, when brightest seen, seems light to lack;
Who progress in it makes, seems drawing back;Its highest virtue
from the vale doth rise; Its greatest beauty seems to offend the eyes;

建言, 古之所立言也. 明道者, 若無所見, 進道者, 退然若不能行. 德之高
者, 自謙如谷之虛, 潔白之至者, 自處如有玷汚也.

건언(建言:말을 세움)은 옛날에 말해 진 것이다. 밝은 도는 드러남이 없
는 것 같으며, 나아가는 도는 물러나 행할 수 없는 듯하다. 덕이 높은 자
는 스스로 겸손하기를 마치 비어있는 계곡 같이 하고, 지극히 결백한 자
는 스스로 처하기를 마치 하자가 있는 듯이 한다.

大器는 晩成이라하니라

큰 그릇은 늦게 이루어진다고 한다.

A vessel great, it is the slowest made;

積之久, 然後發之洪. 故大器不速成.

쌓기를 오랫동안 한 뒤에 드러나는 것이 넓어진다. 따라서 큰 그릇은 빨리 이룰 수 없다.

大成은 若缺하니 其用不敝하며

크게 이루어짐은 마치 부족한 듯하니, 그 쓰임은 오래도록 없어지지 않으며

(Great or overflowing virtue)Who thinks his great achievements poor
Shall find his vigour long endure.

董氏曰 : "敝, 敗壞也. 體至道之大全, 而盛德若不足. 故其用愈久, 而愈新也."

동씨는 "폐(敝)는 깨지고 무너짐이다. 지극한 도의 완전함을 체득하여 성대한 덕이 부족한 듯하다. 따라서 그 쓰임이 오래 될수록 더욱 새로워 진다."라고 하였다.

大盈은 若冲하니 其用不窮하며

크게 채워짐은 비어 있는 듯하니 그 쓰임이 무궁하며

Of greatest fulness, deemed a void, Exhaustion never shall stem the tide.

道備於己, 而謙若冲虛. 故積愈厚, 而用愈不窮. 董氏曰 : "此兼用而言." 愚按, 中間二句, 言其用, 上下則皆略文也.

도가 나에게 갖추어져 있어 비어 있는 듯 겸허하다. 따라서 쌓임이 두터 울수록 쓰임이 무궁하게 된다. 동씨는 "이 구절은 쓰임을 겸하여 말하 였다."라고 하였다. 나는 "중간에 두 구절은 그 쓰임에 대해 말한 것이 고, 위와 아래 구절은 모두 생략되었다."라고 생각한다.

大直은 若屈하며 大巧는 若拙이니라

지극히 곧음은 굽은 듯하며, 아주 정교함은 졸렬한 듯하다.

Do thou what's straight still crooked deem;Thy greatest art still stupid seem,

與物無競, 故其直若屈; 曲當而無跡, 故其巧若拙.

다른 사물과 경쟁하지 않는다. 따라서 그 곧음이 굽은 듯하다. 완곡함은 응당 흔적이 없다. 따라서 그 정교함은 졸렬한 듯하다.

大辯은 若訥이니 善者는 不辯하고 辯者는 不善하며 信言은 不美하고 美言은 不信이니라

뛰어난 논변은 어눌한 듯하니, (논변을) 잘하는 사람은 논쟁하지 않고, 논쟁하는 사람은 (논변을) 잘하지 못하며, 신의가 있는 말은 아름답지 않고, 아름다운 말은 믿을 만하지 못하다.

And eloquence a stammering scream. Those who are skilled (in the Dao) do not dispute (about it); the disputatious are not skilled in it. Sincere words are not fine; fine words are not sincere.

不事乎辯, 而發必當理者, 謂之大辯. 吉人辭寡, 故其辯若訥. 以善爲主, 則不求辯, 以辯爲主, 則未必善也. 美者, 華飾也. 忠信之言, 不必華美, 華美之言, 未必忠信.

논변에 힘쓰지 않아도 말을 드러냄이 반드시 이치에 합당하게 하는 것을 뛰어난 논변(大辯)이라고 한다. 따라서 그 논변이 어눌한 듯하다. 선을 위주로 하면 논변할 필요가 없고, 논변을 위주로 하면 선할 필요가 없다. 미(美)는 아름답게 꾸밈이다. 충실하고 믿을만한 말은 아름다울 필요가 없고, 아름다운 말은 모두 충실하고 믿을만한 것은 아니다.

大音은 希聲하며 大象은 無形하니 道隱無名이니라

위대한 소리는 잘 들리지 않고, 큰 형상은 형체가 없으니 도는 숨어 있어 이름이 없다.

Loud is its sound, but never word it said; A semblance great, the shadow of a shade.' The Dao is hidden, and has no name;

希者, 聽之不聞也. 道本無聲無臭, 而體物不遺, 强名之曰道, 其實無名也. 體用一源, 顯微無間之妙, 豈中下士之所能聽瑩哉?

희(希)는 들어도 제대로 듣지 못함이다. 도는 본래 소리도 없고 냄새도

없지만 사물의 본체가 되어 빠뜨리는 것이 없다. 억지로 이름을 붙이면 도라고 하지만 실제는 이름이 없다. 본체(體)와 쓰임(用)은 하나의 근원이며, 드러나고 은미함이 간단이 없는 묘함을 어찌 중등, 하등의 선비들이 듣고 깨달을 수 있겠는가?

右第十九章. 推明謙虛之德, 合乎道體之本然. 文王望道, 而如未之見. 顏子以能問於不能, 以多問於寡. 有若無, 實若虛, 犯而不校, 卽此章之意也. 申言十三章三寶之義者, 止此.

오른쪽(위)은 제19장이다. 겸손하고 비어 있는 덕이 도체의 본연에 합치됨을 미루어 밝혔다. 문왕(文王)은 도를 바라보고도 마치 못 본 듯하였다. 안자는 능하면서도 능하지 못한 자에게 묻고, 많은 지식을 가지고도 과문한 자에게 물었으니, 있으면서도 없는 듯하고, 가득 차 있으면서도 비어 있는 듯하며, 남이 도발해도 따지지 않았다. 이런 것이 바로 이 19장의 의미이다. 13장의 세 보배(三寶)의 뜻을 거듭 말한 것이 바로 여기에 있다.

上德
-原寸 印-

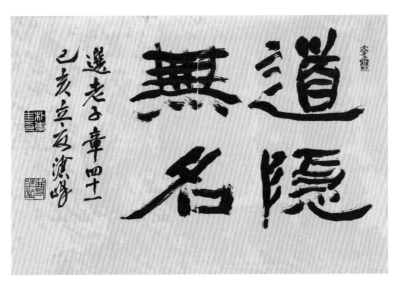

道隱無名 / 68×46cm

大音은 希聲하며 大象은 無形하니 道隱無名이니라

明道若昧
-原寸 印-

大象無形
-原寸 印-

위대한 소리는 잘 들리지 않고,
큰 형상은 형체가 없으니
도는 숨어 있어 이름이 없다.

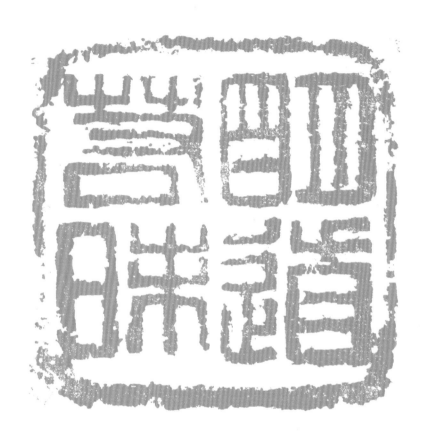

大器晩成
-原寸 印-

重爲輕根 중위경근
창봉 (38×68cm)

重爲輕根이오 靜爲躁君이라 是以君子 終日行호되 不離輜重하느니라

무거움은 가벼움의 근본이오, 고요함은 조급함의 군주이다. 이러므로 군자는
날을 마치도록 행하지만 무거운 수레에서 벗어나지 않는다.

(The quality of gravity)Gravity is the root of lightness; stillness, the ruler of
movement. Therefore a wise prince, marching the whole day, does not go far
from his baggage waggons.

-선 노자율곡순언 20장구 기해 6월 6일 이문서루에서 창봉

己亥
六月
溪峰

根軒爲重

選老子栗谷醇言二十章句

重爲輕根이오 靜爲躁君이라 是以君子一

終日行하되 不離輜重하느니라

己亥六月 北牕書榻 溪峰

노자께서 말씀하시기를
무거움은 가벼움의 근본이오
고요함은 조급함의 군주이니라
이러므로 군자는 날종 마치도록 행하지만
무거운 수레에서 벗어나지 않느냐

기해년 六月 이문서루에서 찬봉

重爲輕根이오 靜爲躁君이라 是以君子 終日行호되 不離
輜重하느니라

무거움은 가벼움의 근본이오, 고요함은 조급함의 군주이다. 이러
므로 군자는 종일토록 가지만 무거운 수레에서 떠나지 않는다.

(The quality of gravity)Gravity is the root of lightness; stillness, the
ruler of movement. Therefore a wise prince, marching the whole day,
does not go far from his baggage waggons.

重是本, 輕是末, 不可捨本而趨末. 靜是君, 躁是卒 徒, 不可捨君而逐卒徒
也. 董氏曰: "輜, 大車也. 君子之道, 以靜重爲主, 不可須臾離也, 如輜車
之重, 不敢容易其行."

무거움은 근본이오, 가벼움은 말단이다. 근본을 버리고 말단을 추종해
서는 안 된다. 고요함은 군주이고 조급함은 군졸이다. 군주를 버리고 군
졸을 쫓아서는 안 된다. 동씨는 "치(輜)는 큰 수레이다. 군자의 도리는
고요하고 무거움을 위주로 하여 잠시라도 떠나서는 안 된다. 마치 무거
운 수레가 감히 그 진행을 쉽게 하지 못하는 것과 같다."

雖有榮觀이나 燕處超然하느니라

비록 영화로움 속에 있으나 초연함에 편안히 처한다.

Although he may have brilliant prospects to look at, he quietly remains (in his proper place), indifferent to them.

雖在繁華富貴之中, 而無所係戀, 常超然自得於物欲之外也. 董氏曰: "榮觀在物, 燕處在己, 惟不以物易己. 故遊觀榮樂, 而無所係著也."

비록 화려하고 부귀한 가운데 있으나 얽매어 사모하는 바가 없이 항상 초연히 물욕의 밖에 스스로 만족한다. 동씨는 "영화로움은 다른 사물에 있고, 편안히 처함은 나 자신에 달려 있다. 영화로움을 즐기지만 그것에 얽매이지는 않는다."라고 하였다.

奈何萬乘之主이 而以身輕天下리오 輕則失臣하고 躁則失君이니라

어찌 만 대의 수레를 낼 수 있는 천자가 자신의 몸을 천하에 가볍게 처신하겠는가! (천자가) 경솔하면 신하를 잃게 되고, (신하가) 조급하면 군주를 잃게 된다.

How should the lord of a myriad chariots carry himself lightly before the kingdom? If he do act lightly, he has lost his root (of gravity); if he proceed to active movement, he will lose his throne.

董氏曰 : "萬乘之尊, 不可縱所欲之私, 而不顧天下之重也. 君輕則失於臣, 臣躁則失於君矣. 近取諸身, 則以心爲君, 以氣爲臣, 輕則心妄動, 而暴其氣, 躁則氣擾亂, 而動其心."

동씨는 "만 대의 수레를 낼 수 있는 천자의 존엄은, 사사로운 욕심대로 하여 천하의 중요한 일을 돌보지 않아서는 안 된다. 군주가 경솔하면 신하를 잃고, 신하가 조급하면 군주를 잃는다. 가까이 자신에게서 비유를 취하자면 마음을 군주로 삼고 기(氣)를 신하로 삼을 수 있다. 경솔하면 마음이 망동하게 되어 그 기를 해치게 되고, 조급하면 기가 어지러워져 그 마음을 동요시킨다."라고 하였다.

飄風不終朝이오 驟雨不終日이니 天地도 尙不能久이어든 而況於人乎이시녀

회오리바람은 아침 내내 불 수 없고, 폭우는 온종일 내리지 않는다. 하늘과 땅도 오히려 오래할 수가 없거늘 하물며 사람은 어떻겠는가!

A violent wind does not last for a whole morning; a sudden rain does not last for the whole day. To Heaven and Earth. If Heaven and Earth cannot make such (spasmodic) actings last long, how much less can man!

董氏曰: "狂疾之風, 急暴之雨, 此陰陽擊搏, 忽然之變, 故不能久. 自朝至中, 爲終朝." 愚按, 人有輕躁之病, 則必有急暴之行, 暴怒者, 必有後悔, 以至暴富暴貴者, 必有後禍, 皆非長久之道也.

동씨는 "광풍과 폭우는 음양이 충돌하여 생겨 갑자기 일어나는 변화이다. 따라서 오래 지속될 수가 없다. 아침부터 점심까지가 아침나절(終朝)이다."라고 하였다. 나는 "사람들이 경솔하고 조급한 병폐가 있으면 반드시 급하고 포악한 행동이 있게 된다. 갑자기 성내는 자는 반드시 후회하게 되고, 갑자기 부귀를 이루는 자는 반드시 훗날의 재앙이 있게 되니 이 모두 오래할 수 있는 도가 아니다."라고 생각한다.

右第二十章. 言君子主乎靜重, 而不動於外物, 亦嗇之義也.

오른쪽(위)은 제20장이다. 군자는 고요하고 진중함을 주로 하여 외물에 동요되지 않음을 말하였으니, 이는 또한 색(嗇)의 의미이다.

重爲輕根
-原寸 印-

重爲輕根
-原寸 印-

清靜爲天下正 청정위천하정

기해6월 3일 김포 이문서루에서 창봉 병기 (38×68cm)

躁勝寒하고 靜勝熱이어니와 淸靜이 爲天下正이니라

조급함은 추위를 이기고, 고요함은 더위를 이긴다. 따라서 맑고 고요함은 천하의 정도가 된다.

Constant action overcomes cold; being still overcomes heat. Purity and stillness give the correct law to all under heaven.

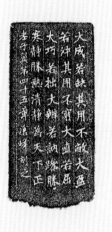

躁勝寒하고 靜勝熱이니와 淸靜이 爲天下正이니라

老子께서 말씀하시기를 분주함은 추위를 이기고 고요함은 더위를

이기나 맑고 고요함은 천하의 정도가 된다

大成若缺 其用不敝 大盈
若沖 其用不窮 大直若屈
大巧若拙 大辯若訥 躁勝
寒靜勝熱 淸靜爲天
下正
老子道德經第四十五章 濱峰刻之

己亥 六月 三日 九金浯
以文齋樓 濱峰幷記

躁勝寒하고 靜勝熱이어니와 淸靜이 爲天下正이니라

조급함은 추위를 이기고, 고요함은 더위를 이긴다. 따라서 맑고 고요함은 천하의 정도가 된다.

Constant action overcomes cold; being still overcomes heat. Purity and stillness give the correct law to all under heaven.

董氏曰 : "動屬陽, 靜屬陰. 故躁勝寒, 靜勝熱, 皆未免於一偏也. 淸靜者, 動靜一致, 故爲天下正." 愚按, 淸靜者, 泊然無外誘之累, 而動靜皆定者也.

동씨는 "움직임은 양에 속하고, 고요함은 음에 속한다. 따라서 조급함은 추위를 이기고, 더위를 이기는 것 모두 한쪽에 치우침을 면하지 못한다. 맑고 고요함은 움직임과 고요함이 일치하여 천하의 정도가 된다."라고 하였다. 나는 "맑고 고요한 자는 담박하여 외물의 유혹에 빠짐이 없어 움직이고 고요함이 모두 일정해진다."라고 생각한다.

右第二十一章. 因上章躁靜之義, 而言淸靜之正, 恐人之偏於靜也. ▷

오른쪽(위)은 제21장이다. 위 20장의 조급하고 고요함의 뜻을 이어서 맑고 고요함의 정도를 말하였으니, 사람들이 고요함에 치우칠까 염려한 것이다.

大成若缺其用不敝大盈
若沖其用不窮大直若屈
大巧若拙大辯若訥躁勝
寒靜勝熱清靜爲天下正
老子翼第四十五章 滄峰刻之

清靜爲天下正
-原寸 印-

和其光同其塵 화기광동기진
창봉 (38×68cm)

挫其銳하며 解其紛하며 和其光하며 同其塵이 是謂玄同이니라

그 예리함을 무디게 하고 얽혀 있는 것을 풀며, 그 빛을 부드럽게 하고, 세상의 티끌과 함께 하는 것이 신묘하게 도와 함께 하는 것이라 한다.

We should blunt our sharp points, and unravel the complications of things; we should attemper our brightness, and bring ourselves into agreement with the obscurity of others.
He will blunt his sharp points and unravel the complications of things; he will attemper his brightness, and bring himself into agreement with the obscurity (of others). This is called 'the Mysterious Agreement.'

-인문 : 화기광동기진 선노자순후22장 기해6월 창봉

노자께서 말씀하시기를

挫其銳하며 解其紛하며 和其光하며 同其塵이 是謂玄同이니라

그 예리함을 무디게 하고 얽혀 있는 것을 풀며 그 빛을 순화하며

일체가 되고 세상의 티끌과 함께 하는 것이 신묘하게 도와 함께

하는 것이라 하였다

기해년 八月 宣 노자 순언한구절을 쓰다 창봉

印文
和其光同其塵
遜老子醇言廿二章
己亥六月 濱峰

知者는 不言하고 言者는 不知니

아는 자는 말하지 않고, 말하는 자는 알지 못하니

(The mysterious excellence)He who knows (the Dao) does not (care to) speak (about it); he who is (ever ready to) speak about it does not know it.

知道者, 默而識之, 有知輒言, 非知道者也.
도를 아는 자는 묵묵히 알고 있고, 안다고 바로 말하는 자는 도를 아는 사람이 아니다.

塞其兌하며 閉其門하며

그 욕망의 사욕을 막고, 그 입을 닫으며

He (who knows it) will keep his mouth shut and close the portals (of his nostrils).

兌, 說也. 塞其兌者, 防窒意慾也. 門, 口也. 閉其門者, 淵默自守也.

태(兌)는 기뻐함이다. 기뻐함을 막는다는 것은 욕망을 미리 막는 것이

다. 문(門)은 입이다. 그 입을 닫는다는 것은 깊은 못처럼 묵묵히 스스로 지킴을 말한다.

挫其銳하며 解其紛하며 和其光하며 同其塵이 是謂玄同이니라

그 예리함을 무디게 하고 얽혀 있는 것을 풀며, 그 빛을 부드럽게 하고, 세상의 티끌과 함께 하는 것이 신묘하게 도와 함께 하는 것이라 한다.

We should blunt our sharp points, and unravel the complications of things; we should attemper our brightness, and bring ourselves into agreement with the obscurity of others.
He will blunt his sharp points and unravel the complications of things; he will attemper his brightness, and bring himself into agreement with the obscurity (of others). This is called 'the Mysterious Agreement.'

銳, 英氣也. 挫其銳者, 磨礱英氣, 使無圭角也. 紛, 衆理之肯綮也. 解其紛者, 明察肯綮, 迎刃而解也. 和光同塵者, 含蓄德美於中, 而不自耀立異於衆也. 玄, 妙也. 旣不隨俗習非, 而又非離世絕俗. 故曰玄同.

예(銳)는 뛰어난 기운이다. 그 예리함을 무디게 함은 뛰어난 기운을 갈아서 모난 것을 없게 하는 것이다. 분(紛)은 여러 이치의 힘줄과 뼈가 얽혀 핵심이 되는 곳이다. 얽혀 있는 것을 푼다는 것은 여러 이치의 힘줄과 뼈가 얽혀 핵심이 되는 부분을 밝게 살펴 칼날을 대어 풀어 내는 것을 말한다. 빛을 부드럽게 하여 속세의 티끌과 함께 함(和光同塵)은 그 안에 덕의 아름다움을 함축하여 대중들에게 요란하게 스스로 드러내지 않는 것이다. 현(玄)은 신묘함이다. 이미 세속의 악습과 나쁜 점을 따르지 않고, 다시 세상을 등지거나 끊지 않는다. 따라서 신묘하게 함께한다고 한다.

故로 不可得而親이며 不可得而疎이며 不可得而利며 不可得而害며 不可得而貴며 不可得而賤이라 故爲天下貴니라

그러므로 그것과 너무 가까이 할 수 없고, 너무 소원하게 할 수도 없으며, 이롭게 할 수 없으며, 해롭게 할 수도 없고, 귀하게 할 수도 없으며 미천하게 할 수도 없다. 따라서 천하에서 존귀한 것이 된다.

(Such an one) cannot be treated familiarly or distantly; he is beyond all consideration of profit or injury; beyond all consideration of nobility or meanness: - he is the noblest man under heaven.

君子周而不比, 和而不同, 出處合義, 動靜隨時, 豈世人之私情, 所能親疎
利害貴賤者哉? 其所以然 者, 以通乎道, 而無欲故也. 爲天下貴者, 是天爵
之良貴也.

군자는 두루 사귀면서도 파당을 짓지 않고, 화합하지만 뇌동(雷同)하지
않으며, 나아가고 물러남을 의리에 맞게 하고, 움직이고 고요함을 때에
맞게 하니, 어찌 세상 사람들의 사사로운 마음에 따라서 가까이하고 소
원하게 하며 이롭게 하고 해를 주며 귀하게 하고 미천하게 하는 것과 같
겠는가! 이렇게 하는 이유는 도에 통달하여 사욕이 없기 때문이다. 천하
에서 존귀한 자가 된다는 것은 하늘에서 내려준 작위로서 진실로 귀하
기 때문이다.

右第二十二章. 承上章而言淸靜自修之功, 而因言其效, 下二章, 皆推說其
效也.

오른쪽(위)은 제22장이다. 위의 21장을 받아 맑고 고요히 스스로 수양
하는 공부를 말하였고, 이어 그 효용에 대하여 말하였다. 아래 두 23, 24
장도 모두 그 효용을 미루어 말한다.

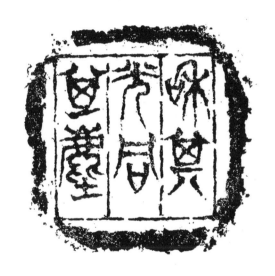

和其光同其塵
-原寸 印-

含德之厚 함덕지후
기해 6월 3일 김포 이문서루에서 창봉 (38×68cm)

含德之厚는 比於赤子이니

덕의 두터움을 머금은 사람은 어린아이와 같으니

(The mysterious charm)He who has in himself
abundantly the attributes (of the Dao) is like an infant.

-기해 6월 창봉

含德之厚

己亥六月
三月於
以文亂楮南窓下
滄峰

含懷至德之人誠一
無僞如赤子之心也

老子醇言廿三章에서 율곡께서
含德之厚를 마음은 사람은 진실로 참결같이
거짓이 없어 마치 어린아이의 마음과 같다
고 말씀하였다
己亥六月 滄峰

印文 含德之厚
築成 壬午 刻辭 甲午三月
己亥六月
滄峰

含德之厚는 比於赤子이니

덕의 두터움을 머금은 사람은 어린아이와 같으니

(The mysterious charm)He who has in himself abundantly the attributes (of the Dao) is like an infant.

含懷至德之人, 誠一無僞, 如赤子之心也.

지극한 덕을 머금은 사람은 진실로 한결같이 거짓이 없어 마치 어린아이의 마음과 같다.

毒蟲이 不螫하며 猛獸이 不據하며 攫鳥不搏하느니라

독이 있는 벌레가 독을 뿜지 않으며, 사나운 들짐승이 달려들지 않으며, 포악한 날짐승이 채 가지 않는다.

Poisonous insects will not sting him; fierce beasts will not seize him; birds of prey will not strike him.

董氏曰 : "全天之人, 物無害者."

동씨는 "하늘의 덕성을 온전하게 하는 사람은 만물이 해치지 않는다."라고 하였다.

右第二十三章.
오른쪽(위)은 제23장이다.

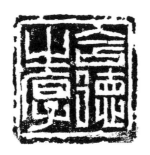

含德之厚
-原寸 印-

善攝生者 선섭생자

인문 : 선섭생자 노자순언 24장구 (38×68cm)

蓋聞호니 善攝生者는 陸行不遇兕虎하며 入軍不被甲兵하야 虎無所投其角하며 虎無所措其爪하며 兵無所容其刃이니 夫何故오 以其無死地니라

듣자하니 섭생을 잘하는 사람은 육로로 다녀도 무소나 호랑이를 만나지 않으며, 군대에 들어가더라도 갑옷과 병기는 피하게 된다. 무소의 뿔에 치받힐 일이 없고 호랑이의 날카로운 발톱에 할퀼 일이 없고 병기의 날카로운 칼날에 베일 일이 없다. 어째서인가? 사지(死地)가 없기 때문이다.

I have heard that he who is skilful in managing the life entrusted to him for a time travels on the land without having to shun rhinoceros or tiger, and enters a host without having to avoid buff coat or sharp weapon. The rhinoceros finds no place in him into which to thrust its horn, nor the tiger a place in which to fix its claws, nor the weapon a place to admit its point. And for what reason? Because there is in him no place of death.

-기해6월 창봉

印文 善懾生齒

老子時言 己亥六月

廿囿章句 澄峰

蓋聞호니 善攝生者는 陸行不遇兕虎하며 入軍不被甲兵
하야 虎無所投其角하며 虎無所措其爪하며 兵無所容其
刃이니 夫何故오 以其無死地니라

들자하니 섭생을 잘하는 사람은 육로로 다녀도 무소나 호랑이를 만
나지 않으며, 군대에 들어가더라도 갑옷과 병기는 피하게 된다. 무
소의 뿔에 치받힐 일이 없고 호랑이의 날카로운 발톱에 할퀼 일이
없고 병기의 날카로운 칼날에 베일 일이 없다. 어째서인가? 사지(死
地)가 없기 때문이다.

I have heard that he who is skilful in managing the life entrusted to
him for a time travels on the land without having to shun rhinoceros
or tiger, and enters a host without having to avoid buff coat or sharp
weapon. The rhinoceros finds no place in him into which to thrust its
horn, nor the tiger a place in which to fix its claws, nor the weapon a
place to admit its point. And for what reason? Because there is in him
no place of death.

善攝生者, 全盡生理, 故所遇皆正命, 必無一朝之患也. 或疑聖賢亦有未免禍患者, 曰 : "此只言其理而已, 若或然之變, 則有未暇論也."

섭생을 잘하는 사람은 타고난 이치를 온전히 다한다. 그러므로 만나는 것이 모두 올바른 천명이니 반드시 하루아침에 생기는 근심이 없다. 혹간 성현도 재앙과 환란을 면하지 못한다고 의심하니, 이것에 대해 "이것은 다만 이치를 말한 것일 뿐이다. 혹 이러한 변고로 말하면 미처 다 논할 겨를이 없다."라고 하겠다.

右第二十四章. 與前章, 皆申言全德之效. 七章所謂嗇以事天者, 其義止此.

오른쪽(위)은 제24장이다. 앞 23과 더불어 모두 덕을 온전하게 하는 효과에 대하여 거듭 말하였다. 7장에서 말한 절제(嗇)로 하늘을 섬긴다는 그 의미가 여기에 그친다.

聖人終不爲大 성인종불위대
창봉 (38×68cm)

是以聖人이 終不爲大라 故能成其大니라

따라서 성인은 마침내 스스로 위대하다고 하지 않는다.
그러므로 그 위대함을 이룰 수 있는 것이다.

Hence the sage is able (in the same way) to accomplish
his great achievements. It is through his not making
himself great that he can accomplish them.

-기해6월 3일 이문서루에서 창봉 병제

聖人終不爲大
栗谷醇言章廿五
己亥初夏節
滄峰刻

邊老子栗谷醇言章　廿五句

孫孫서 성인은 마침내 스스로 위대하려 하지 않고

孫지 않之다　그러므로 그 위대함을 이룰 수 있는 것이다

己亥六月三日於以文軒　橄濱峰

是以聖人이終不爲大라故能成其大니라

大道 汎兮여 其可左右이니

대도가 막힘없이 널리 퍼짐이여! 좌우에서 찾을 수 있도다.

(The task of achievement)All-pervading is the Great Dao! It may be found on the left hand and on the right.

董氏曰：“汎, 無滯貌. 惟不麗於一物, 不離乎當處, 無處不有, 無時不然, 是以左右逢其原也.”

동씨는 “범(汎)은 막힘이 없는 모양이다. 오직 한 사물에 매이지 않고, 오직 마땅한 곳을 떠나지 않아 어느 곳이든 있지 아니함이 없으며, 어느 때이든 그렇지 않음이 없다. 따라서 좌우에서 그 근원을 만나게 된다.” 라고 하였다.

萬物이 恃之以生而不辭하며 功成不名有하나니

만물이 이것에 의뢰하여 생겨나지만 사양하지 않으며, 공이 이루어져도 자신의 공이 있다고 하지 않는다.

All things depend on it for their production, which it gives to them, not one refusing obedience to it. When its work is accomplished, it does not claim the name of having done it.

萬物之資始生成, 莫非此道之流行, 體物不遺, 而不自有其能也.

만물이 이것에 의뢰하여 시작되니, 이 도의 유행이 아닌 것이 없으며, 사물을 체득하여 남겨짐이 없으나 스스로 그 자신이 능력으로 이룬 것이라 하지 않는다.

是以聖人이 終不爲大라 故能成其大니라

따라서 성인은 마침내 스스로 위대하다고 하지 않는다. 그러므로 그 위대함을 이룰 수 있는 것이다.

Hence the sage is able (in the same way) to accomplish his great achievements. It is through his not making himself great that he can accomplish them.

聖人無我, 與道爲一, 故雖成如天之事功, 而終無自大之心, 此聖人之所以爲大也.

성인은 아집이 없어 도와 더불어 일체가 된다. 따라서 비록 하늘이 이룬 공로와 같은 것을 이루나 마침내 스스로 위대하다고 하는 마음이 없으니, 이런 것이 바로 성인이 위대하게 되는 이유이다.

右第二十五章. 以聖人體道之大, 爲修己之極, 而起下章治人之說也.▷

오른쪽(위)은 제25장이다. 성인이 도를 체득한 위대함으로 자신을 수양하는 지극함을 삼는데, 이로써 다음 26장의 사람을 다스리는 설명을 일으켰다.

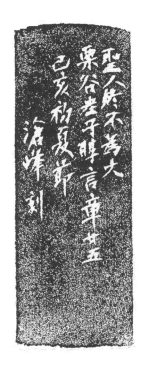

聖人終不爲大
-原寸 印-

其德乃眞 기덕위진

기해 6월 창봉 (38×68cm)

修之身애 **其德乃眞**하고 修之家애 **其德乃餘**하고 修之鄕애 **其德乃長**하고
修之國애 **其德乃豊**하고 修之天下애 **其德乃普**이니라

도가 자신에게 잘 수양됨에 그 덕이 진실해지고, 집안에서 잘 수양됨에 그 덕이 여유가 있게 되고, 마을에서 잘 수양됨에 그 덕이 오래 가고, 나라에서 수양됨에 그 덕이 풍부해지고, 천하에 수양됨에 그 덕이 널리 퍼진다.

Dao when nursed within one's self, His vigour will make true;
And where the family it rules, What riches will accrue!
The neighbourhood where it prevails, In thriving will abound;
And when 'tis seen throughout the state, Good fortune will be found.
Employ it the kingdom o'er, And men thrive all around.

-기해 6월 김포 이문서루에서 창봉

其德乃普

己亥六月 濱峰

修之身 其德乃真 修之家 其德乃餘
修之鄉 其德乃長 修之國 其德乃豐
修之天下 其德乃普 選老子粟谷醇言章廿六

印文其德乃普 粟谷老子醇言章廿六 己亥秋夏之節 濱峰

己亥六月於蓬浦 文書樓 濱峰

善建者는 不拔하며 善抱者는 不脫이니 子孫祭祀이 不輟
이니라

잘 세운 것은 뽑히지 않으며, 잘 품은 것은 벗겨지지 않으니, 자손의
제사가 그치지 않는다.

(The cultivation (of the Dao), and the observation (of its effects))
What (Dao's) skilful planter plants Can never be uptorn; What his
skilful arms enfold, From him can never be borne. Sons shall bring in
lengthening line, Sacrifices to his shrine.

建中建極, 是謂善建. 如保赤子, 是謂善抱. 溫公曰 : "不拔者, 深根固蒂,
不可動搖. 不脫者, 民心懷服, 不可傾奪, 不輟者, 享祚長久, 是也."

중용의 도와 표준을 세우는 것을 잘 세운다(善建)고 한다. 갓난아이 보
살피듯 하는 것을 잘 품는다(善抱)고 한다. 사마온공은 "뽑히지 않는 것
은 깊은 뿌리와 단단한 밑동이 있기에 움직이게 할 수 없는 것이다. 벗
겨지지 않는 것은 민심이 가슴으로 복종하여 늪혀 빼앗을 수 없다는 것
이다. 그치지 않는다는 것은 복을 누림이 오래도록 간다는 것이다."라
고 하였다.

修之身애 其德乃眞하고 修之家애 其德乃餘하고 修之鄕
애 其德乃長하고 修之國애 其德乃豐하고 修之天下애 其
德乃普니라

도가 자신에게 잘 수양됨에 그 덕이 진실해지고, 집안에서 잘 수
양됨에 그 덕이 여유가 있게 되고, 마을에서 잘 수양됨에 그 덕이
오래 가고, 나라에서 수양됨에 그 덕이 풍부해지고, 천하에 수양
됨에 그 덕이 널리 퍼진다.

Dao when nursed within one's self, His vigour will make true;
And where the family it rules, What riches will accrue!
The neighbourhood where it prevails, In thriving will abound;
And when 'tis seen throughout the state, Good fortune will be found.
Employ it the kingdom o'er, And men thrive all around.

眞者, 誠實無妄之謂也. 以眞實之理, 修身, 推其餘, 以治人家國天下, 不外
乎是而已. 溫公曰 : "皆循本以治末, 由近以及遠也."

진실(眞)은 성실하여 망령됨이 없음을 말한다. 진실된 도리로 자신을
수양하면 그 나머지에게 미루어 다른 사람과 집안, 국가와 천하를 다스
리는 것이 여기에 벗어나지 않는다. 사마온공은 "모두 근본을 좇아 말
단을 다스리니, 가까운 것에서부터 먼 것에 미치는 것이다."라고 하였
다.

右第二十六章. 始言治人之道, 而推本於修身. 此下六章, 皆申此章之義. ▷

오른쪽(위)은제 26장이다. 처음으로 다른 사람을 다스리는 도를 말하였으니, 자신을 수양하는 것에서 근본을 미루는 것이다. 이 아래 여섯 장은 이 26장의 뜻을 거듭한 것이다.

其德乃眞
-原寸 印-

博施濟衆 박시제중
선 순언27장 기해6월 6일 창봉 (38×68cm)

聖人以己及人, 己立而立人, 己達而達人, 博施濟衆, 而於己未嘗有費,
其仁愈盛, 而其德愈不孤)矣.

성인은 자신의 처지를 미루어 남에게까지 미치게 한다. 자신이 서고자
하면 남을 먼저 세워 주고, 자신이 통달하고자 하면 남을 먼저 통달하게
해주며, 널리 베풀고 대중을 구제하지만 자신에게 허비되는 것이 없이
그 자신의 어짊은 더욱 성대해지고, 그 자신의 덕은 더욱 외롭지 않게
된다.

-기해6월 6일 심야에 김포 이문서루에서 창봉 거사

博施濟衆

選醇言廿七章
己亥夏音
滄峰

老子醇言廿七章句
天生道는 利而不害하고
聖人生道는 爲而不爭이니라

하늘의 도는 만물을
이롭게 하여 해치지 않고
성인의 도는 만인을
위하여 다투지 않느니라

金酒 以文書
己亥夏音深夜於
濱峰居士

聖人은 不積하야 旣以爲人이라 己愈有하며 旣以與人이라 己愈多이니라

성인은 아무것도 축적하지 않고서 이미 다른 사람을 위해 사용하였기에 자신이 더욱더 소유하게 되며, 이미 다른 사람에게 주었기에 자신은 더욱더 많게 된다.

The sage does not accumulate (for himself). The more that he expends for others, the more does he possess of his own; the more that he gives to others, the more does he have himself.

聖人以己及人, 己立而立人, 己達而達人, 博施濟衆, 而於己未嘗有費, 其仁愈盛, 而其德愈不孤)矣.

성인은 자신의 처지를 미루어 남에게까지 미치게 한다. 자신이 서고자 하면 남을 먼저 세워 주고, 자신이 통달하고자 하면 남을 먼저 통달하게 해주며, 널리 베풀고 대중을 구제하지만 자신에게는 허비한 적이 없어서 그 자신의 어짊은 더욱 성대해지고, 그 자신의 덕은 더욱 외롭지 않게 된다.

天之道는 利而不害하고 聖人之道는 爲而不爭이니라

하늘의 도는 만물을 이롭게 하여 해치지 않고, 성인의 도는 만인을
위하여 다투지 않는다.

With all the sharpness of the Way of Heaven, it injures not; with all
the doing in the way of the sage he does not strive.

天道只生物爲心, 故利而不害. 聖人順理而無私, 故有所爲而不爭, 此聖人
所以與天爲徒者也.

하늘의 도는 단지 만물을 낳은 것으로 마음을 삼기에 이롭게 하여 해치
지 않는다. 성인은 이치를 순리대로 하여 사욕이 없기에 남들을 위하는
바가 있어 다투지 않으니, 이런 것이 성인이 하늘과 더불어 같은 무리가
되는 까닭이다.

右第二十七章.
오른쪽(위)은 제27장이다.

博施濟衆
-原寸 印-

博施濟衆
-原寸 印-

醇栗老言谷子 28장

聖人常善救人 성인상선구인
(38×68cm)

是以聖人은 常善救人이라 故無棄人하며 常善救物이라 故無棄物
하니 是謂襲明이니라

이 때문에 성인은 항상 사람을 구원한다. 그러므로 사람을 버리는
일이 없으며, 항상 만물을 구원한다. 그러므로 사물을 버리는 일이
없으니, 이것이 그 밝음이 오래도록 전해진다는 것이다.

 In the same way the sage is always skilful at saving men, and so
he does not cast away any man; he is always skilful at saving
things, and so he does not cast away anything. This is called
'Hiding the light of his procedure.'

-2019년 6월 김포 이문서루에서 창봉

聖人常善救人

是以聖人之常善救人이라 故無棄人言이며 常善救人이라

故無棄物言이 是謂襲明이니라 選老子栗谷醇言章卅

二〇一九年六月 於金浦以文書樓 濬峰

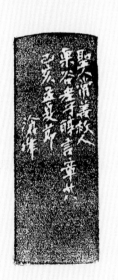

聖人消善救人
栗谷老子醇言章卅
己亥孟夏節
濬峰

善行은 無轍跡하고 善言은 無瑕謫하고 善計는 不用籌策
하나니

길은 잘 가는 사람은 바퀴 자국이나 발자국을 남기지 않고, 말을 잘
하는 사람은 흠을 잡을 것이 없고, 셈을 잘하는 사람은 산가지 따위
를 사용하지 않으니

(Dexterity in using the Dao)The skilful traveller leaves no traces of
his wheels or footsteps; the skilful speaker says nothing that can be
found fault with or blamed; the skilful reckoner uses no tallies;

從容中道, 而無跡可見; 發言爲法, 而無瑕可指, 不思而得, 汎應曲當, 此聖
人之事也.

편안히 도에 맞아 볼 수 있는 자취가 없고, 말하면 법도에 맞아 지적할
만한 하자가 없고, 생각하지 않아도 알아서 두루 대응하면서도 모두가
적당하니, 이것이 성인의 일이다.

是以聖人은 常善救人이라 故無棄人하며 常善救物이라
故無棄物하니 是謂襲明이니라

이 때문에 성인은 항상 사람을 구원한다. 그러므로 사람을 버리는
일이 없으며, 항상 만물을 구원한다. 그러므로 사물을 버리는 일이
없으니, 이것이 그 밝음이 오래도록 전해진다는 것이다.

 In the same way the sage is always skilful at saving men, and so he
does not cast away any man; he is always skilful at saving things, and
so he does not cast away anything. This is called 'Hiding the light of
his procedure.'

有敎無類, 而人無不容, 物無不化, 以先知覺後知, 以先覺覺後覺. 故其明
傳襲無窮也.
가르침에는 차별이 없어 사람들은 수용하지 못하는 것이 없고 사물들은
교화되지 않음이 없다. 먼저 깨달은 사람이 뒤에 깨달을 사람을 깨우쳐
주고, 먼저 깨우친 자가 뒤에 깨우칠 자를 깨닫게 해준다. 그러므로 그
명철함이 끝없이 전해지게 된다.

故善人은 不善人之師이오 不善人은 善人之資이니라

그러므로 선한 사람은 선하지 못한 사람의 스승이 되고, 선하지 못한 사람은 선한 사람에게 도움이 된다.

Therefore the man of skill is a master (to be looked up to) by him who has not the skill; and he who has not the skill is the helper of (the reputation of) him who has the skill.

因其不善, 而敎之使善, 則我之仁愈大, 而施愈博矣, 此之謂善人之資也. 夫善者, 吾與之, 不善者, 吾敎之, 則天下歸吾仁矣. 民吾同胞, 物吾與也之 義, 於此可見矣.

그의 선하지 못한 것을 따라서 교화하여 선하게 한다면 나 자신의 어짊이 더욱 커지고, 그 베풂은 더욱 넓어질 것이다. 이것이 선한 사람에게 도움이 된다는 것이다. 선한 사람을 내가 허여하고, 선하지 못한 사람을 내가 교화시키면 천하가 나의 어짊에 귀의할 것이다. 백성은 나의 동포 이고, 만물은 나와 함께 한다는 뜻을 여기에서 볼 수 있다.

右第二十八章. 言聖人有善行善言善計, 故能化不善之人. 下章同此.
오른쪽(위)은 제28장이다. 성인은 선한 언행과 선한 계책을 가지고 있 다. 따라서 선하지 못한 사람을 교화시킬 수 있음을 말하고 있다. 아래 29장도 이와 같다.

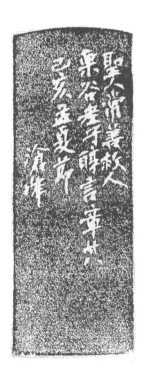

聖人常善救人
-原寸 印-

醇栗老言谷子 29장

聖人無常心 성인무상심
인문 : 선 노자율곡순언장29 기해6월 창봉 (38×68cm)

聖人은 無常心하야 以百姓心爲心하나니

성인은 항상 사심이 없어 백성의 마음으로 자신의 마음을 삼으니

(The quality of indulgence)The sage has no invariable mind of his own;
he makes the mind of the people his mind.

-기해6월 창봉

208 전각으로 피어난 도덕경

聖人無常心

印文選
老子栗谷
醇言章廿九
己亥六月
濱峰

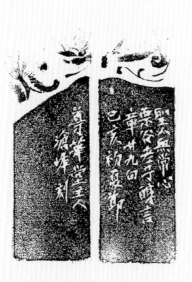

聖人은 無常心호야 以百姓心爲心호노니

마음으로 자신의 마음을 삼으니
己亥六月 濱峰

노자께서 말씀하시기를 성인은 일정한 마음이 없어 백성의

聖人은 無常心하야 以百姓心爲心하나니

성인은 항상 사심이 없어 백성의 마음으로 자신의 마음을 삼으니

(The quality of indulgence)The sage has no invariable mind of his own; he makes the mind of the people his mind.

聖人於天下, 無一毫私心, 只因民心而已.

성인은 천하의 일에 터럭 끝만큼의 사심도 없다. 다만 백성의 마음을 따를 뿐이다.

善者를 吾善之하며 不善者를 吾亦善之면 德善이오 信者를 吾信之하며 不信者를 吾亦信之면 德信이니라

선한 사람을 내가 선하다 하고, 선하지 못한 사람도 내가 선하다고 하면 모든 덕이 선해지고, 믿을 만한 사람을 내가 신뢰하며, 믿지 못할 사람도 내가 신뢰한다면 모든 덕이 믿을 만해진다.

To those who are good (to me), I am good; and to those who are not good (to me), I am also good; - and thus (all) get to be good. To those who are sincere (with me), I am sincere; and to those who are not sincere (with me), I am also sincere; - and thus (all) get to be sincere.

人之有生, 同具此理. 聖人之於民, 莫不欲其善信. 故善信者, 吾旣許之, 不善不信者, 亦必敎之, 以善信爲期. 若棄而不敎, 則非所謂德善德信也. 宋徽宗曰 : "舜之於象, 所以善信者至矣."

사람은 태어나면서 이러한 이치를 함께 갖추고 있다. 성인은 백성에게 선하고 믿을만하게 하지 않음이 없다. 그러므로 선하고 믿을 만한 사람을 내가 이미 허여하고, 선하지 않고 믿을 만하지 못한 사람을 또한 반드시 교화시켜 선하고 믿을 만하게 되기를 기약한다. 만약 저버리고 교화시키지 않으면 덕이 선하고 덕이 믿을 만한 것이 아니다. 송나라 휘종(徽宗)은 "순임금이 이복동생인 상(象)에게 한 행위가 선하게 하고 믿을 만하게 한 것의 지극한 것이다."라고 하였다.

右第二十九章.
오른쪽(위)은제 29장이다.

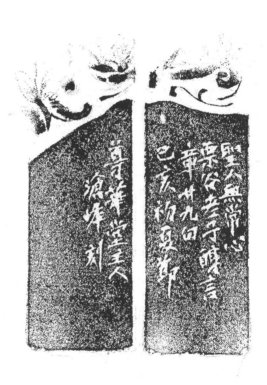

聖人無常心
稟谷恭守瞑言
章廿九回
巳亥物愛都

尊華堂主人
滄峰刻

聖人無常心
-原寸 印-

神器 신기

인문 : 신기 기해6월 창봉 (38×68cm)

將欲取天下而爲之면 吾見其不得已로다 天下는 神器라 不可爲也이니
爲者敗之하며 執者失之니라

장차 천하를 얻어 다스리고자 한다면 나는 그것을 할 수 없음을 안다.
천하는 신령스러운 물건이니 인위적으로 할 수 없는 것이다. 인위적으
로 하는 사람은 못 쓰게 만들고, 움켜쥐려고 하는 사람은 잃게 된다.

(Taking no action)If any one should wish to get the kingdom for
himself, and to effect this by what he does, I see that he will not
succeed. The kingdom is a spirit-like thing, and cannot be got by
active doing. He who would so win it destroys it; he who would hold
it in his grasp loses it.

-기해6월 이문서루에서 창봉

神器

印文神器
乙亥六月
沧峰

选老子枣谷醇言章廿句

将欲取天下而为之吾见其不得已矣夫
天下神器不可为也不可执也为者败之执
执者失之乙亥

乙亥六月于仝叟楼沧峰

將欲取天下而爲之면 吾見其不得已로다 天下는 神器라
不可爲也니 爲者敗之하며 執者失之니라

장차 천하를 얻어 다스리고자 한다면 나는 그것을 할 수 없음을 안
다. 천하는 신령스러운 물건이니 인위적으로 할 수 없는 것이다. 인
위적으로 하는 사람은 못 쓰게 만들고, 움켜쥐려고 하는 사람은 잃
게 된다.

(Taking no action)If any one should wish to get the kingdom for
himself, and to effect this by what he does, I see that he will not
succeed. The kingdom is a spirit-like thing, and cannot be got by
active doing. He who would so win it destroys it; he who would hold
it in his grasp loses it.

天下, 乃神明之器也. 帝王之興, 自有曆數, 不可有心於取天下也. 欲爲天
下者, 必敗; 欲執天下者, 必失矣. 三代以上, 聖帝明王, 皆修身盡道, 而天
下歸之, 非有心於天下者也. 後之帝王, 或有有心於天下而得之者, 此亦有
天命存焉, 非專以智力求也.

천하는 신명스런 기물이다. 제왕의 흥성은 스스로 주어진 운수가 있으
니 천하를 얻는데 마음을 두어서는 안 된다. 천하를 다스리고자 하는 자
는 반드시 패배하게 되고, 천하를 잡으려고 하는 자는 반드시 잃게 된
다. 하·은·주 삼대 이전에는 성스럽고 현명한 제왕이 모두 몸을 수양
하고 도를 극진히 하여 천하의 사람들이 그에게 귀의하였으니, 천하를

얻고자 함에 마음을 둔 것이 아니다. 훗날의 제왕 가운데 혹은 천하에 마음을 두어 얻은 자가 있으니, 이 또한 천명이 있는 것이다. 오로지 지혜와 힘으로써 얻은 것은 아니다.

故로 物或行或隨하며 或煦或吹하며 或强或羸하며 或載或隳하나니

그러므로 사물이 앞서기도 하고 혹은 뒤에서 따르기도 하며, 가벼이 숨을 내쉬기도 하고 혹은 힘껏 불기도 하며, 강하기도 하고 혹은 약하기도 하며, 이루어주기도 하고 혹은 무너뜨리기도 한다.

The course and nature of things is such that, What was in front is now behind; What warmed anon we freezing find. Strength is of weakness oft the spoil; The store in ruins mocks our toil.

董氏曰 : "煦, 暖也. 吹, 寒也. 强, 盛也. 羸, 弱也. 載, 成也. 載, 成也. 隳, 壞也. 有爲之物, 必屬對待, 消息盈虛, 相推不已."

동씨는 "후(煦)는 따뜻함이오, 취(吹)는 춥다는 뜻이다. 강(强)은 성대함이오, 리(羸)는 약함이다. 재(載)는 이룸이오, 휴(隳)는 무너짐이다. 함이 있는 사물은 반드시 응대와 대처를 엮어서 소멸, 증식, 충만, 공허하는 시운의 변천을 서로 미루어 끊이지 않게 한다."라고 하였다.

是以로 聖人은 去甚去奢去泰이니라

이 때문에 성인은 지나치고, 사치스럽고, 방종한 것을 제거해 버린다.

Hence the sage puts away excessive effort, extravagance, and easy
indulgence.

去, 除也. 聖人之治天下, 因其勢, 而利導之, 因其材, 而篤焉, 只去其已甚
者耳, 所謂裁成天地之道, 輔相天地之宜, 以左右民者也.

거(去)는 제거함이다. 성인은 천하를 다스릴 적에 그 형세를 따라서 이
롭게 인도하고, 그 재능에 따라서 독실하게 한다. 다만 너무 심한 것들
만 제거할 뿐이니, 천지의 도를 조화롭게 하고 천지의 마땅함을 도와서
백성을 돕는다는 것이다.

右第三十章. 言以無事爲天下也.

오른쪽(위)은 제30장이다. 아무것도 하지 않음으로 천하를 다스림을 말
하였다.

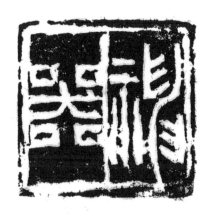

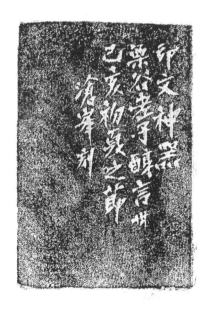

神 器
-原寸 印-

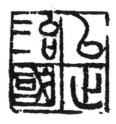

以正治國 이정치국
창봉 (38×68cm)

以正治國하고 以奇用兵하고 以無事取天下하느니라

바른 도리로 나라를 다스리고, 기이한 방법으로 군대를 사용하고 아무 일도 하지 않음으로 천하를 얻는다.

(The genuine influence)A state may be ruled by (measures of) correction; weapons of war may be used with crafty dexterity; (but) the kingdom is made one's own (only) by freedom from action and purpose.

-기해6월 8일 선 노자순언31장구 창봉

노자께서 말씀하셨다

以正治國호고 以奇用兵호고 以無事取天下호느니라

바른 도리로 나라를 다스리고 기이한 방법으로 병기를 사용하고 아무 일도 하지 않으므로 천하를 얻느니라

己亥六月十日 遺老子醇言卅一章句 濱峰

以正治國하고 **以奇用兵**하고 **以無事取天下**하느니라

바른 도리로 나라를 다스리고, 기이한 방법으로 군대를 사용하고 아무 일도 하지 않음으로 천하를 얻는다.

(The genuine influence)A state may be ruled by (measures of) correction; weapons of war may be used with crafty dexterity; (but) the kingdom is made one's own (only) by freedom from action and purpose.

蘇氏曰 : "古之聖人, 柔遠能邇, 無意於用兵. 惟不得已, 然後有征伐之事. 故以治國爲正, 以用兵爲奇. 夫天下神器, 不可爲也. 是以體道者, 無心於取天下, 而天下歸之矣." 愚按, 成湯非富天下, 爲匹夫匹婦復讎, 而東征西怨, 是也.

소씨(蘇轍)는 "옛 성인은 멀리 있는 자는 회유하고 가까이 있는 자는 위무하여 전쟁을 하는데 뜻이 없었다. 오직 부득이한 뒤에 정벌하는 일이 있었다. 그러므로 나라를 다스림에 정도(正道)로 하였고, 군대를 쓰는 경우 기묘함으로 하였다. 천하의 신기(천자의 자리)는 인위적으로 차지할 수 없다. 이러므로 도를 체득한 자는 천하를 얻는데 뜻이 없어도 천하의 사람들이 그에게 귀의하게 된다."라고 하였다. 나는 "탕왕이 천하를 탐해서가 아니라 필부(匹夫), 필부(匹婦)를 위해 복수를 하자 동쪽으로 정벌함에 서쪽에 있는 사람들이 먼저 오지 않음을 원망하였다고 한

것이 이것이다." 라고 생각한다.

天下애 多忌諱하면 而民彌貧하고 人多利器하면 國家滋
昏하고 人多伎巧하면 奇物滋起하고 法令滋彰하면 盜賊
多有하느니라

천하에 꺼리고 금하는 것이 많으면 백성들은 더욱 빈곤해지고, 사
람들에게 이로운 기물이 많아지면 국가가 점점 혼미해지고, 사람들
에게 기교가 많아지면 기이한 물건이 점차 생겨나고, 법령이 더욱
밝아지면 도적이 더욱 많아진다.

In the kingdom the multiplication of prohibitive enactments increases
the poverty of the people; the more implements to add to their profit
that the people have, the greater disorder is there in the state and clan;
the more acts of crafty dexterity that men possess, the more do
strange contrivances appear; the more display there is of legislation,
the more thieves and robbers there are.

蘇氏曰: "人主多忌諱, 下情不上達, 則民貧困, 而無告矣. 利器, 權謀也.
上下相欺以智, 則民多權謀, 而上益眩而昏矣. 奇物, 奇怪異物也. 人不敦
本業, 而趨末伎, 則非常無益之物作矣. 患人之詐僞, 而多出法令以勝之,
民無所措手足, 則日入於盜賊矣."

소씨는 "임금이 꺼리고 피하는 것이 많아서 아래 백성의 실정이 위로 올라가지 않으면 백성들은 빈곤해도 하소연 할 곳이 없다. 이로운 기물(利器)은 권모술수이다. 위와 아래에서 지혜로 서로 속이면 백성은 권모술수가 많아져 위에서는 더욱더 어두워지게 된다. 기이한 물건(奇物)은 기괴하고 이상한 물건이다. 사람들이 본업을 돈독하게 하지 않고 말단을 추종한다면 매우 이롭지 않은 물건만 만들어질 것이다. 사람들이 속일 것을 근심하여 많은 법령을 만들어 내어 이겨 내고자 한다면 백성은 수족을 놓을 곳이 없어 날로 도적이 되는 길로 들어가게 될 것이다." 라고 하였다.

故로 聖人云하샤되 我無爲而民自化하며 我無事而民自富하며 我好靜而民自正하며 我無欲而民自樸이라하시니라

그러므로 성인이 말씀하시기를 "내가 인위적으로 함이 없어도 백성들은 스스로 교화되며, 내가 걱정하지 않아도 백성들은 스스로 부유해지며, 내가 가만히 있는 것을 좋아해도 백성들은 스스로 바르게 되며, 내가 하고자 함이 없어도 백성들은 스스로 소박해진다." 라고 하셨다.

Therefore a sage has said, 'I will do nothing (of purpose), and the people will be transformed of themselves; I will take no trouble about

it, and the people will of themselves become rich; I will be fond of keeping still, and the people will of themselves become correct. I will manifest no ambition, and the people will of themselves attain to the primitive simplicity.'

董氏曰 : "此自然之應, 而無爲之成功也."

동씨는 "이것은 자연의 감응으로 함이 없음(無爲)의 성공이다."라고 하였다.

其政悶悶하면 其民淳淳하고

그 정치가 어리숙하면 그 백성들은 순박하고.

(Transformation according to circumstances)The government that seems the most unwise, Oft goodness to the people best supplies;

悶悶, 寬仁不察之象也. 董氏曰 : "爲政以德, 則不察察於齊民, 以俗觀之, 若不事於事. 然民實感自然 之化, 乃所以爲淳和之至治也."

민민(悶悶)은 너그럽고 어질어 세심하게 살피지 않는 형상이다. 동씨는 "덕으로 정치를 하면 백성을 다스림에 세심하게 살피지 않는다. 세속의

의견으로 바라본다면 마치 일을 하지 않는 것처럼 보인다. 그러나 백성들은 실제로 자연의 교화에 감응하니, 이것이 순박과 조화로 이루는 지극한 정치이다."라고 하였다.

其政察察하면 其民缺缺이니라

그 정치가 지나치게 자세하면,
그 백성들은 교활하고 야박하게 된다.

That which is meddling, touching everything,
Will work but ill, and disappointment bring.

董氏曰 : "不知修德爲本, 而專尙才智, 欲以刑政齊民, 則必有所傷, 故缺缺也."

동씨는 "덕을 닦는 것이 근본임을 알지 못하고 오로지 재주와 지략만 숭상하여 형벌과 정치로 백성을 다스리고자 한다면 반드시 해치게 된다. 따라서 교활하고 야박하게 된다."라고 하였다.

禍兮福所倚오 福兮禍所伏이니 孰知其極이리오

재앙이여! 만복이 의지하는 것이오, 복이여! 온 재앙이 숨어 있는 것
이니 누가 그 끝을 알 수 있겠는가?

Misery! - happiness is to be found by its side! Happiness! - misery
lurks beneath it! Who knows what either will come to in the end?

一治一亂, 氣化盛衰, 人事得失, 反復相因, 莫知所止極, 而惟無爲者, 能治
也.

세상이 한번 다스려지고 한번 혼란스러워지는 것, 기운 변화의 홍성하
고 쇠함, 인간사의 득실이 반복되어 서로 이어지니 그 그치는 곳을 알지
못한다. 오직 함이 없는(無爲) 자라야 능히 다스릴 수 있다.

右第三十一章. 承上章, 而言無爲之化也. ▷

오른쪽(위)은 제31장이다. 위의 30장을 이어서 함이 없음(無爲)의 조화
를 말하고 있다.

無爲 무위

선 노자율곡순언장32구 기해6월 이문서루에서 창봉 (38×68cm)

不言之敎와 **無爲之益**은 **天下希及之**니라

말 없는 가르침과 함이 없는 이익은 천하에서 미칠 수 있는 자가 드물다.

There are few in the world who attain to the teaching without words, and the advantage arising from non-action.

-기해6월 김포 이문서루에서 창봉

無爲

選 老子栗谷
醇言序卄二句
己亥六月於
以文書樓
濱峰

印文無爲
栗谷老子醇言第卄二句
二零一九年五月
濱峰 刻

老子께서 말씀하시기를

不言之教와 無爲之益은 天下希及之니라

말없는 가르침과 함이 없는
이익은 천하에서 미칠 수 있는
자가 드물다 己亥六月
於室浦以文書樓 濱峰

不言之教와 無爲之益은 天下希及之니라

말 없는 가르침과 함이 없는 이익은 천하에서 미칠 수 있는 자가 드물다.

There are few in the world who attain to the teaching without words, and the advantage arising from non-action.

聖人不言, 而體道無隱, 與天象昭然, 常以示人, 此謂不言之教也. 無所作爲, 物各付物, 而萬物各得其所, 此謂無爲之益也.

성인은 말을 하지 않아도 도를 체득하여 숨김이 없어 하늘의 형상과 더불어 밝게 빛나 항상 사람들에게 보여 준다. 이것이 바로 말 없는 가르침이다. 인위적인 행위 없이도 사물마다 각각 이치가 부여되어 만물이 각각 자신의 자리를 얻는다. 이것이 바로 함이 없음의 이익이다.

右第三十二章. 申上章無爲之義, 而結之. 夫以無爲治人, 亦嗇之義也. 推說二十六章之義者, 止此.

오른쪽(위)은 제32장이다. 위 31장 무위(無爲:함이 없음)의 뜻을 거듭하여 결론을 맺었다. 함이 없음으로 사람을 다스리는 것 또한 색(嗇:절제)의 의미이다. 26장의 뜻을 미루어 설명한 것이 여기에 그친다.

無　爲
-原寸 印-

창봉박동규 각편 231

果而勿强 과이물강
선 노자순언33장구 (38×68cm)

果而勿矜하며 果而勿伐하며 果而勿驕하며 果而不得已니 是果而勿强이니라

과감하면서도 자만하지 말 것이며, 과감하면서도 자랑하지 말 것이며, 과감하면서도 교만하지 말 것이며, 과감하면서도 부득이하여 응할 따름이니, 이것이 바로 과감하면서도 강한 척하지 말라는 것이다.

He will strike the blow, but will be on his guard against being vain or boastful or arrogant in consequence of it. He strikes it as a matter of necessity; he strikes it, but not from a wish for mastery.

-기해6월8일 이문서루에서 창봉

選老子醇言廿三章句

果而勿矜하며 果而勿伐하며 果而勿驕하며

果而不得已니 是果而勿强이니라

己亥首夏於笑言軒演峰

노자께서 말씀하셨다

과감하면서도 자만하지 말 것이며
과감하면서도 자랑하지 말 것이며
과감하면서도 교만하지 말 것이며
과감하면서도 부득이하여 응할
따름이니 미것이 바로 과감하면서도
강한 척하지 말라는 것이다

기해년 六월 八일 학봉

以道佐人主者는 不以兵强天下하나니 其事好還(旋)이라
師之所處애 荊棘生焉하며 大軍之後애 必有凶年이니라

도(道)로 군주를 돕는 사람은 병기로 천하를 억지로 하지 않으니,
그러한 일은 되돌아오기 쉽기 때문이다. 군대가 머무는 곳에 형극
이 생겨나며, 큰 군대가 떠난 뒤에 반드시 흉년이 든다.

(A caveat against war)He who would assist a lord of men in harmony
with the Dao will not assert his mastery in the kingdom by force of
arms. Such a course is sure to meet with its proper return. Wherever a
host is stationed, briars and thorns spring up. In the sequence of great
armies there are sure to be bad years.

宋徽宗曰 : "孟子所謂反乎爾者, 下奪民力, 故荊棘生焉, 上干和氣, 故有
凶年."

송나라 휘종(徽宗)은 "맹자가 말한 '너에게서 나온 것이 너에게 돌아간
다.'는 것이니, 아래로 백성의 힘을 빼앗는다. 그러므로 형극이 생겨나
며, 위로는 조화로운 기운을 범한다. 그러므로 흉년이 든다."고 하였다.

故善者는 果而已오 不敢以取强하나니

그러므로 훌륭한 지도자는 과감하게 할 뿐이오, 감히 강함을 취하지 않는다.

A skilful (commander) strikes a decisive blow, and stops. He does not dare (by continuing his operations) to assert and complete his mastery.

董氏曰：“兵固有道者之所不取, 然天生五材, 亦不可去. 譬水火焉, 在乎善用. 惟以止暴濟難, 則果決於理而已, 何敢取强於天下哉?”

동씨는 "병기는 진실로 도를 아는 사람이 취하지 않는 것이 있다. 그러나 하늘이 다섯 가지 재료를 만들어 내었기에 또한 버릴 수가 없다. 비유를 하자면 물과 불은 잘 사용하느냐에 달려 있다. 오지 포악함을 그치게 하고 재난을 구제하는 것은 과감히 이치에 따라 결단할 뿐이다. 어찌 감히 천하에서 강함을 취하려고 하겠는가?" 라고 하였다.

果而勿矜하며 果而勿伐하며 果而勿驕하며 果而不得已니
是果而勿强이니라

과감하면서도 자만하지 말 것이며, 과감하면서도 자랑하지 말 것이
며, 과감하면서도 교만하지 말 것이며, 과감하면서도 부득이하여
응할 따름이니, 이것이 바로 과감하면서도 강한 척하지 말라는 것
이다.

He will strike the blow, but will be on his guard against being vain or
boastful or arrogant in consequence of it. He strikes it as a matter of
necessity; he strikes it, but not from a wish for mastery.

董氏曰 : "果以理勝, 强以力勝. 惟果, 則有必克之勢, 初非恃力好戰. 故臨
事而懼, 好謀而成, 不得已後應之, 勿强而已."

동씨는 "과감함은 이치로 이기는 것이오, 강함은 힘으로 이기는 것이
다. 오직 과감하면 반드시 이겨 낼 수 있는 형세가 있게 된다. 처음에는
힘을 믿고 싸움을 좋아했던 것이 아니다. 그러므로 일에 임하여 두려워
하고, 일을 꾀하기를 좋아하여 이루며, 부득이한 뒤에 응하는 것이니,
강하려고 해서는 안 된다."라고 하였다.

物壯則老이라 是謂不道이니 不道는 早已니라

사물이 장대해지면 늙게 된다. 이것은 도에 부합하지 않는다는 것이니, 도에 부합하지 않으면 일찍 끝나게 된다.

When things have attained their strong maturity they become old. This may be said to be not in accordance with the Dao: and what is not in accordance with it soon comes to an end.

董氏曰 : "物壯極則老, 兵强極則敗, 皆非合道, 宜早知止." 此章謂輔相以道, 則人心愛戴, 而用兵爭强, 不足服人.

동씨는 "사물이 장대함이 극에 달하면 늙게 되고, 병력의 강성함이 극에 달하면 패배하게 되는 것이 모두 도에 맞지 않으니, 응당 일찍 그칠 줄을 알아야 한다."라고 하였다. 이 33장에서는 도로 보좌하고 돕는다면 사람들의 마음은 사랑하고 떠받들게 되지만, 병력을 사용해 강대해짐을 다투는 것이 사람들을 복종시키기에 충분하지 못함을 설명하였다.

右第三十三章. 旣盡治人之說, 而兵亦有國之勢不能去者. 故言用兵之道, 宜果而不務强, 且宜早知止. 下章亦同.

오른쪽(위)은 제33장이다. 앞 장에서 사람을 다스리는 설명을 이미 다 하였다. 무력은 나라의 형세에 따라서 버리지 못할 바가 있다. 그러므로 무력을 사용하는 방도는 의당 과감하면서도 강함을 힘쓰지 말고, 의당 일찍 그칠 줄을 알아야 함을 말하였다. 아래 34장도 이와 같다.

故有道者不處 고유도자불처

2019년 6월 8일 노자순언한구절을 쓰다. 창봉 (38×68cm)

夫佳兵은 不祥之器라 物或惡之하나니 **故有道者不處**이니라

대저 뛰어난 군대는 상서롭지 못한 기물이다. 만물들이 싫어한다.
그러므로 도를 아는 자는 거기에 처하지 않는다.

(Stilling war)Now arms, however beautiful, are instruments of
evil omen, hateful, it may be said, to all creatures. Therefore they
who have the Dao do not like to employ them.

-노자순언 34장 이문서루에서 창봉거사

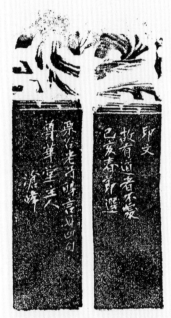

故有道者不處

夫佳兵者 不祥之器 物或惡之 故有道者不處 ~니라

己亥孟首選
老子醇言卅四章
書於艾墨樓
溟峰居士

대저 뛰어난 군대는 상서롭지 못한 기물이며 만물들이 싫어하는가 그러므로 道도를 아는 자는 거기에 處처하지 않는다 이천십구년 六월 首오자 승연 한구절室 쓰다 정봉

夫佳兵은 不祥之器라 物或惡之하나니 故有道者不處이니
라

대저 뛰어난 군대는 상서롭지 못한 기물이다. 만물들이 싫어한다.
그러므로 도를 아는 자는 거기에 처하지 않는다.

(Stilling war)Now arms, however beautiful, are instruments of evil
omen, hateful, it may be said, to all creatures. Therefore they who
have the Dao do not like to employ them.

董氏曰 : "佳兵者, 用兵之善者也. 兵終爲凶器, 惟以之濟難, 而不以爲常.
故不處心於此也." 愚按, 孟子曰:"善戰者, 服上刑", 亦此意也.

동씨는 "가병(佳兵)은 병기를 잘 사용하는 자이다. 병기는 마침내 흉기
가 된다. 오직 이것으로 환난을 구할 수도 있지만 항상 사용해서는 안
된다. 그러므로 마음을 여기에 두지 않는다."라고 하였다. 나는 "맹자는
'싸움을 잘하는 사람은 극형을 받아야한다.'고 하였으니, 또한 이러한
의미이다."라고 생각한다.

君子는 居則貴左하고 用兵則貴右하나니

군자는 평소에는 왼쪽을 귀하게 여기고, 군대를 사용할 때는 오른쪽을 귀하게 여긴다.

The superior man ordinarily considers the left hand the most honourable place, but in time of war the right hand.

董氏曰 : "左爲陽, 陽好生, 右爲陰, 陰主殺."
동씨는 "왼쪽은 양(陽)으로 양은 살리는 것을 좋아한다. 오른쪽은 음(陰)으로 음은 죽이는 것을 주로 한다."라고 하였다.

兵者는 不祥之器라 非君子之器니 不得已而用之인댄 恬惔이 爲上이니 勝而不美니라

병기는 상서롭지 못한 기물이다. 군자가 사용하는 기물이 아니니 부득이해서 사용하게 된다면 고요함과 편안함이 으뜸이 되니 (무력으로) 이겨도 아름답지 못하다.

Those sharp weapons are instruments of evil omen, and not the instruments of the superior man; - he uses them only on the compulsion of necessity. Calm and repose are what he prizes; victory (by force of arms) is to him undesirable.

勝而不美, 雖勝戰, 而不以爲美也. 董氏曰: "惔, 安也. 好生惡殺, 而無心於勝物也."

이겨도 아름답지 못함(勝而不美)은 비록 전쟁에서 이길지라도 아름다움이 되지 못하는 것이다. 동씨는 "담(惔)은 편안함이다. 살리는 것을 좋아하고 죽이는 것을 싫어하여 상대를 이기는 것에 마음을 두지 않는다."라고 하였다.

而美之者는 是樂殺人이니 夫樂殺人者는 不可得志於天
之下니라

(그런데도 이기는 것을) 아름답게 여기는 사람은 사람 죽이는 것을
즐기는 것이니, 사람 죽이는 것을 즐기는 사람은 천하에서 자신의
뜻을 이룰 수 없다.

To consider this desirable would be to delight in the slaughter of
men; and he who delights in the slaughter of men cannot get his
will in the kingdom.

勝戰而以爲美者, 是嗜殺者也. 孟子曰 : "不嗜殺人者, 能一之", 亦此意也.

싸워 이기는 것을 아름답다고 하는 자는 살인을 즐기는 자이다. 맹자는
"살인을 좋아하지 않는 사람이 천하를 통일할 수 있다."라고 하였으니,
또한 이러한 의미이다.

右第三十四章.

오른쪽(위)은 제34장이다.

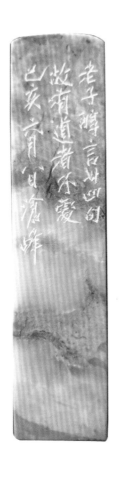

故有道者不處
-原寸 印-

德交歸焉 덕교귀언
창봉 (38×68cm)

以道蒞天下이면 其鬼不神하나니 非其鬼不神이라 其神이 不傷民이오 非其神不
傷民이라 聖人이 亦不傷民이니 夫兩不相傷이라 故로 德交歸焉이니라

도로 천하를 다스리면 귀신이 신령스럽지 않게 된다. 귀신이 신령스럽지 못한
것이 아니라 그 신령스러움이 백성을 해치지 못하는 것이다. 그 신령스러움이
백성을 해치지 못하기 때문에 성인 또한 백성을 해치지 않는다. 이 양자(兩者)
가 서로 해치지 못한다. 그러므로 덕이 서로 귀의하게 된다.

Let the kingdom be governed according to the Dao, and the manes of the
departed will not manifest their spiritual energy. It is not that those manes
have not that spiritual energy, but it will not be employed to hurt men. It is
not that it could not hurt men, but neither does the ruling sage hurt them.
When these two do not injuriously affect each other, their good influences
converge in the virtue (of the Dao).

-노자순언35장 기해6월 창봉

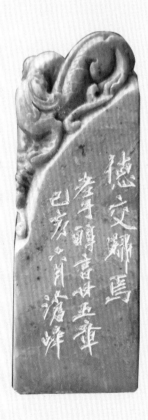

德文鄰焉

癸手醇言廿五年
己亥八月渚岬

以道莅天下이면 其鬼不神하나니 非其鬼不神이라 其神이
不傷民이오 非其神不傷民이라 聖人이 亦不傷民이니 夫
兩不相傷이라 故로 德交歸焉이니라

도로 천하를 다스리면 귀신이 신령스럽지 않게 된다. 귀신이 신령
스럽지 못한 것이 아니라 그 신령스러움이 백성을 해치지 못하는
것이다. 그 신령스러움이 백성을 해치지 못하기 때문에 성인 또한
백성을 해치지 않는다. 이 양자(兩者)가 서로 해치지 못한다. 그러
므로 덕이 서로 귀의하게 된다.

Let the kingdom be governed according to the Dao, and the manes of
the departed will not manifest their spiritual energy. It is not that those
manes have not that spiritual energy, but it will not be employed to
hurt men. It is not that it could not hurt men, but neither does the
ruling sage hurt them. When these two do not injuriously affect each
other, their good influences converge in the virtue (of the Dao).

聖人之治天下, 人神各得其道, 陰陽和, 而萬物理, 無有邪氣干其間. 故鬼
神無眩怪之變, 此謂其鬼不神也. 豈有鬼怪傷民者乎? 聖人之治, 不傷於
民. 故人神胥悅, 衆德交歸如此. 列子曰:"物無疵癘, 鬼無靈響", 是也. 朱
子曰 : "若是王道修明, 則不正之氣, 都消鑠了." 愚按, 後世崇尚佛老, 廣
張淫祀, 寺觀相望, 必欲使其鬼有神, 眞此書之罪人也. 治世者, 旣不能禁,
又從而惑之, 豈不悖哉

성인이 천하를 다스림에 사람과 귀신이 각각 자신의 도를 얻는다. 음과 양이 조화를 이루고 만물이 다스려지니 사특한 기운이 그 사이에 간여함이 없다. 그러므로 귀신의 요사하고 기괴한 변고가 없다. 이것이 귀신이 신령스럽지 못하다는 것이니, 어찌 귀신과 요괴가 백성을 해침이 있겠는가? 성인의 다스림은 백성을 해치지 않는다. 그러므로 사람과 귀신은 서로 기뻐하여 많은 은덕이 서로에게 돌아감이 이와 같다. 열자(列子)가 "만물에 재해가 없고, 귀신은 영험한 감응이 없다."고 한 것이 이것이다. 주자는 "이처럼 왕도가 닦여 밝아지면 바르지 못한 기운이 모두 사라지게 된다."라고 하였다. 나는 "후세에 부처와 노자를 숭상하여 바르지 못한 제사를 널리 확장하여 절과 도관이 마주보며 늘어서서 반드시 그 귀신으로 하여금 신령스러움이 있게 하였으니, 참으로 이 글의 죄인이다. 세상을 다스리는 자가 이미 이것을 금하지 못하고, 다시 이것을 따라 미혹되니 어찌 어그러지지 않겠는가?"라고 생각한다.

右第三十五章. 言王道之效, 至於人神各得其所. 七章所謂嗇以治人者, 其義止此.

오른쪽(위)은 제35장이다. 왕도의 효용이 사람과 귀신이 각기 그 자신의 자리를 얻는 데까지 이르렀음을 말하였다. 7장에서 말한 절제(嗇)로 사람을 다스린다는 그 뜻이 여기에 있다.

多易必多難 다이필다난

인문 : 다이필다난 선 노자순언36장 기해6월8일 창봉 병기 (38×68cm)

夫輕諾이면 必寡信하고 多易면 必多難이니

가벼이 승락하면 반드시 믿음이 적어지고, 너무 쉽게 여기면 반드시 어려움이 많아진다.

He who lightly promises is sure to keep but little faith; he who is continually thinking things easy is sure to find them difficult.

-기해6월 8일 이문서루에서 창봉

輕易必易爲難

老子께서 말씀하셨다

夫輕諾이면 必寡信하고 多易必多難이니

가벼이 승낙하면 반드시 믿음이 적어지고
너무 쉽게 여기면 반드시 어려움이 많아지나니

己亥六月 自北心文書樓 濱峰

印文 易必爲難 選老子醉言三十六章
己亥六月 今 濱峰并記

合抱之木이 生於毫末하며 九層之臺이 起於累土하며 千里之行이 始於足下하나니

아름드리 나무도 털끝처럼 작은 것에서부터 생겨나며, 구층이나 되는 높은 누대도 한 삼태기 흙에서부터 쌓여지는 것이며, 천릿길도 발아래부터 시작하니

The tree which fills the arms grew from the tiniest sprout; the tower of nine storeys rose from a (small) heap of earth; the journey of a thousand li commenced with a single step.

此設喩, 言凡大事必始於微細也.

여기에서 비유를 들어 모든 큰일은 반드시 미세한 것에서 시작함을 말하였다.

圖難於其易하며 爲大於其細니 天下之難事이 必作於易
하며 天下之大事이 必作於細니라

쉬운 데에서부터 어려운 것을 도모하며, 미세한 데에서부터 큰일을
해나가야 한다. 천하의 어려운 일은 반드시 쉬운 것에서 시작하며,
천하의 큰일은 반드시 미세한 데에서 시작된다.

(The master of it) anticipates things that are difficult while they are
easy, and does things that would become great while they are small.
All difficult things in the world are sure to arise from a previous state
in which they were easy, and all great things from one in which they
were small.

善惡, 皆由積漸而成. 若以細事爲微而忽之, 以易事爲無傷而不愼, 則細必
成大, 易必成難, 言當愼之於始, 而慮其所終也.

선과 악은 모두 작은 것에서 점차 쌓여서 이루어진다. 만약 미세한 일이
작다고 소홀히 하고, 쉬운 일이 해가 없다고 조심하지 않으면 미세한 것
은 반드시 크게 되고, 쉬운 것은 반드시 어렵게 된다. 마땅히 시작부터
조심하고 잘 마칠 수 있도록 고려해야 함을 말하였다.

夫輕諾이면 必寡信하고 多易면 必多難이니

가벼이 승락하면 반드시 믿음이 적어지고, 너무 쉽게 여기면 반드시 어려움이 많아진다.

He who lightly promises is sure to keep but little faith; he who is continually thinking things easy is sure to find them difficult.

不愼於始, 則後必有悔.

시작을 삼가지 않으면 뒤에 반드시 후회가 있게 된다.

是以聖人은 猶難之라 故終無難이니라

이 때문에 성인은 오히려 이를 어렵게 여긴다. 그러므로 마침내 어려움이 없게 된다.

Therefore the sage sees difficulty even in what seems easy, and so never has any difficulties.

聖人於易事, 猶難愼, 故終無難濟之事也.

성인은 쉬운 일을 오히려 어렵게 여기고 삼간다. 그러므로 마침내 구제하기 어려운 일이 없는 것이다.

其安은 易持며 其未兆는 易謀이며 其脆는 易破이며 其微
는 易散이니 爲之於未有하며 治之於未難이라

평온함은 유지하기 쉬우며, 조짐이 드러나기 전에는 도모하기 쉬우
며, 무른 것은 부서지기 쉬우며, 미세한 것은 흩어지기 쉽다. 일이
생겨나기 전에 미리 하며, 어려워지기 전에 다스려야 한다.

(Guarding the minute)That which is at rest is easily kept hold of;
before a thing has given indications of its presence, it is easy to take
measures against it; that which is brittle is easily broken; that which is
very small is easily dispersed. Action should be taken before a thing
has made its appearance; order should be secured before disorder has
begun.

凡事愼始, 則終必無患, 在修己, 則爲不遠而復, 在爲國, 則爲迨天未雨, 綢
繆牖戶之意.

모든 일이 처음을 조심하면 끝내 우환이 없게 된다. 자신을 수양함에 있어
서는 멀리가지 않고 돌아오게 될 것이고, 나라를 다스림에 있어서는 하늘
에서 비가 오기 전에 새 둥지의 입구를 고친다는 뜻이 된다.

右第三十六章. 言愼始善終之意, 以盡修己治人之道, 蓋足其未足之義也.

오른쪽(위)은 제36장이다. 처음을 삼가고 마치기를 잘하라는 뜻을 말하
여 자신을 닦고 남을 다스리는 방도를 극진하게 나타냈다. 이는 그 부족
한 것을 채운다는 뜻이다.

天之道 천지도

(38×68cm)

天之道는 不爭而善勝하며

하늘의 도는 다투지 않아도 잘 이길 수 있으며

It is the way of Heaven not to strive, and yet it skilfully overcomes;

-노자순후제37장구 기해6월 6일 심야에 창봉

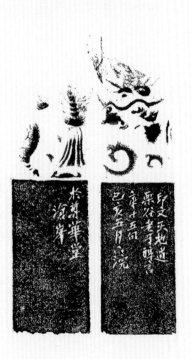

老子醇言第卅七章句

天生道之不爭而善勝哉

하늘의 도는 다투지 않으면서도 잘 이길 수 있으며

己亥六月 首尔深夜 淡峰

勇於敢則殺이오 勇於不敢則活이로되 此兩者이 或利或
害하나니 天之所惡를 孰知其故이리오 是以聖人 猶難之
니라

과감함에 용감하면 죽게 되고, 과감하지 못함에 용감하면 살 수 있
지만, 이 두 가지는 혹은 이롭기도 혹은 해롭기도 하다. 하늘이 미워
하는 바를 누가 그 까닭을 알 수 있겠는가? 이 때문에 성인은 오히
려 어렵게 여기신다.

He whose boldness appears in his daring(to do wrong, in defiance
of the laws)is put to death ; he whose boldness appears in his not
daring(to do so)lives on. Of these two cases the one appears to be
advantageous, and the other to be injurious. But When Heaven 's
anger smites a man, Who the cause shall truly scan ?
On this account the sage feels a difficulty(as to what to do in the
former case).

剛强者, 死之徒; 柔弱者, 生之徒, 是常理也. 或有時而反常, 强利弱害, 則
天之所惡, 難曉其故, 聖人猶難言也. 雖然要其終, 則未始少失. 故下文歷
陳之.

굳세고 강한 것은 죽음의 무리이고, 유약한 것은 삶의 무리이니, 이것은
한결같은 이치이다. 혹 때로는 상도에 반하여 강한 것은 이롭게 되고 약

한 것은 해를 당하는 경우가 있으니, 이는 하늘이 미워하는 바로 그 까닭을 알기가 어려워 성인조차도 오히려 말하기가 어렵다. 비록 그렇지만 그 마지막을 살펴보면 처음에 조금의 실수도 없다. 그러므로 아래 문장에서 두루 진술하였다.

天之道는 不爭而善勝하며

하늘의 도는 다투지 않아도 잘 이길 수 있으며

It is the way of Heaven not to strive, and yet it skilfully overcomes;

溫公曰 : "任物自然, 而物莫能違."

사마온공은 "사물을 자연에 맡겨서 사물이 어기지 못한다."라고 하였다.

不言而善應하며

말하지 않아도 잘 응대하며

not to speak, and yet it is skilful in (obtaining a reply);

董氏曰：“天何言哉? 四時行焉, 其於福善禍淫之應, 信不差矣.”

동씨는 "하늘이 무슨 말씀을 하시는가? 사시사철이 잘 운행되니, 선한 것에 복을 주고 지나친 것에 화를 내리는 응대가 참으로 어긋남이 없다."고 하였다.

不召而自來하나니

부르지 않아도 저절로 오니

does not call, and yet men come to it of themselves

董氏曰：“神之格思, 本無向背, 如暑往則寒來, 夫豈召而後至哉?”
동씨는 "신이 이르는 것은 본래 앞과 뒤가 없다. 마치 더위가 가면 추위가 오는 것과 같으니, 어찌 부른 뒤에 이르겠는가?"라고 하였다.

天網恢恢하야 疎而不失하느니라

하늘의 그물은 넓고 넓어 성긴 것 같지만 놓치지 않는다.

The meshes of the net of Heaven are large; far apart, but letting nothing escape.

董氏曰 : "要終盡變, 然後知其雖廣大, 而微細不遺也."
동씨는 "마침을 헤아려 변화를 다한다. 그러한 뒤에 그것이 비록 넓고 크지만 미세한 것도 놓치지 않음을 알 수 있다."라고 하였다.

民不畏威면 則大威至하느니라

백성이 두려워하지 않으면 큰 두려움이 이르게 된다.

(Loving one's self)When the people do not fear what they ought to fear, that which is their great dread will come on them.

民當畏威如疾, 若不畏威, 則必有可畏之大威至矣, 不可以天道爲無知也.

백성들은 응당 질병처럼 두려워해야 한다. 만약 위협을 두려워하지 않으면 반드시 경외할만한 큰 위협이 이르게 되니, 하늘의 도는 앎이 없다고 여기면 안 된다.

右第三十七章. 言天道福善禍淫之理, 以爲戒. 下章同此.

오른쪽(위)은 제37장이다. 하늘의 도가 선한 것에 복을 주고 지나친 것에 화를 내리는 이치를 말하여 경계를 삼았다. 아래 38장도 이와 같다.

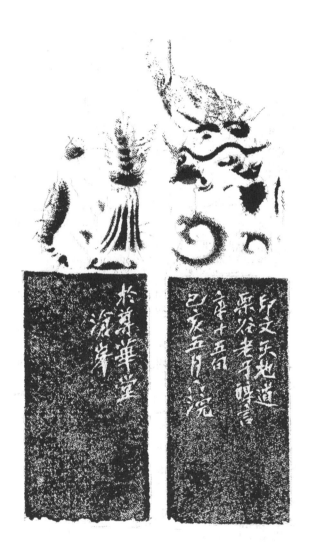

天之道
-原寸 印-

天道無親常與善人 천도무친상여선인

(38×68cm)

天道無親하야 常與善人하느니라

하늘의 도는 친소(親疎)함이 없어 항상 선한 사람을 돕는다.

In the Way of Heaven, there is no partiality of love; it is always on the side of the good man.

-2019년 6월 존화당에서 창봉

天道無親 親 亦 常與善人을

老子께서 말씀하시기를

하늘의 道는 親疎함이 없어 항상 선한 小人들을 돕는다

二零一九年 六月 北尊裏에서 濱峰 幷記

印文 天道無親 常與善人 栗谷老子釋辭

庚申 二义 拟 裁 亓 濱峰 鐫

天之道는 其猶張弓乎인더 高者抑之하고 下者擧之하며
有餘者損之하고 不足者與之하나니 天之道는 損有餘而
補不足이니라

하늘의 도는 마치 활시위를 당기는 것 같구나! (활시위가) 높은 것
은 낮추고, 낮은 것은 높이며, 여유 있는 것은 덜어내고, 부족한 것
은 보태 주니, 하늘의 도는 넉넉한 것은 덜어내고 부족한 것은 보태
어 준다.

(The way of heaven)May not the Way (or Dao) of Heaven be
compared to the (method of) bending a bow? The (part of the bow)
which was high is brought low, and what was low is raised up. (So
Heaven) diminishes where there is superabundance, and supplements
where there is deficiency. It is the Way of Heaven to diminish
superabundance, and to supplement deficiency.

董氏曰 : "天道無私, 常適乎中. 故滿招損, 謙受益, 時乃天道."

동씨는 "하늘의 도는 사욕이 없어 항상 중용의 도에 맞는다. 그러므로
자만하면 손해를 부르고, 겸허하면 이익을 얻는다. 때에 맞게 하니 바로
하늘의 도이다."라고 하였다.

天道無親하야 常與善人하느니라

하늘의 도는 친소(親疎)를 구별함이 없어 항상 선한 사람을 돕는다.

In the Way of Heaven, there is no partiality of love; it is always on the side of the good man.

書曰 : "皇天無親, 克敬惟親", 卽此意也.

『상서』에 "하늘은 친소(親疎)를 구별함이 없어 공경할 줄 아는 사람을 친히 한다."라고 하였으니, 바로 이러한 뜻이다.

右第三十八章. 與上章, 皆言天道, 而天道虧盈益謙而已, 亦不出嗇之義也.

오른쪽(위)은 제38장이다. 위의 37장과 더불어 모두 하늘의 도를 말하였으니, 하늘의 도는 가득차 있는 것은 덜어내고 겸손(謙巽)한 것은 보태줄 따름이니, 또한 절제(嗇)의 의미를 벗어나지 않는다.

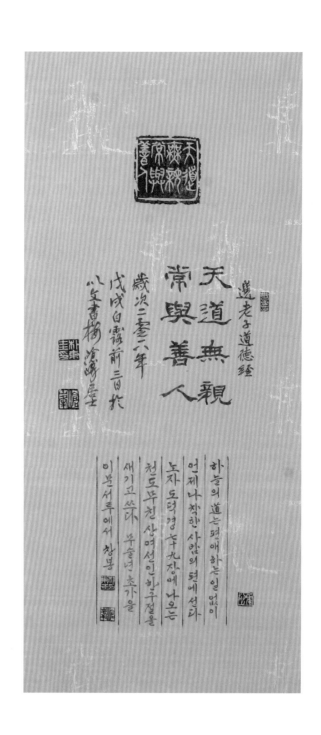

天道無親　常與善人

遵老子道德經

歲次二〇〇六年

戊戌白露前三日於

八交書梅溪峰書

하늘의 道는 편애하는 일 없이

언제나 착한 사람의 편에 선다

노자 도덕경 七十九장에 나오는

천도무친 상여선인 구절을

새기고 쓰다 무술년 초가을

이문서루에서 창봉

天道無親常與善人
-原寸 印-

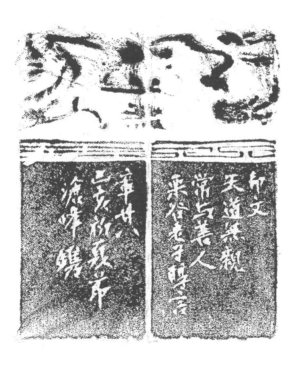

天道無親常與善人
-原寸 印-

被褐懷玉 피갈회옥
기해 6월 순언39장구를 창봉 (38×68cm)

是以聖人은 被褐懷玉이니라

이 때문에 성인은 허름한 베옷을 입지만 가슴에는 보옥을 품고 있다.

It is thus that the sage wears (a poor garb of) hair cloth, while he carries his (signet of) jade in his bosom.

-기해6월 4일 저녁에 마음을 모아 쓰다. 창봉 박동규

是以聖人은 被褐懷玉이니라

이 때문에 성인은 허름한 베옷을 입지만

가슴에는 귀중한 玉을 품고 있다

己亥六月 순언卅九章句를 참봉

印文被褐懷玉
栗谷老子開言卅九
己亥初夏之節
滄嵂刻

栗谷께서 말씀하시기를

内韞玉德而不求人

知如被褐衣而懷

寶玉也

안에 지극한 덕德을

품고도 사람이 알아주기를

구하지 않으니 마치

허름한 베옷을 입고도

가슴에는 귀한 玉을

품고 있는 것과 같다

라고 늘 순언卅九장에서

밝히고 있다

己亥六月四日 저녁에

마음을 모아 쓰다

참봉 박동규

吾言이 甚易知며 甚易行이로되 而天下 莫能知하며 莫能
行하나니

나의 말이 매우 알기 쉬우며 매우 행하기가 쉽다. 그러나 천하에서
아무도 알지 못하며 아무도 행하지 못한다.

(The difficulty of being (rightly) known)My words are very easy to
know, and very easy to practise; but there is no one in the world who
is able to know and able to practise them.

性本固有, 道不遠人, 指此示人, 宜若易知易行, 而賢智過之, 愚不肖不及,
所以莫能知莫能行也.

본성은 본래부터 있는 것이며, 도는 사람과 멀리 떨어져 있지 않으니,
이것을 가리켜 사람들에게 보여 줌에 의당 알기 쉽고 행하기 쉬운 것 같
지만, 현명하고 지혜로운 사람은 지나치고, 어리석고 못난 사람은 미치
지 못한다. 그래서 알 수 없고, 행할 수 없는 것이다.

言有宗이오 事有君이어늘

말에는 근원이 있고, 일에는 주인이 있거늘,

There is an originating and all-comprehending (principle) in my words, and an authoritative law for the things (which I enforce).

言以明道, 事以行道, 隨言隨事, 各有天然自有之中, 乃所謂至善而言之宗也, 事之君也.

언어로 도를 밝히고, 일로 도를 행한다. 말과 일을 따라하여 각각 천연적으로 본래 존재하는 중도(中道)가 있다. 이른바 지극한 선으로 말의 근원이며 일의 주인이다.

夫惟無知라 是以不我知니라

오직 무지하다. 이 때문에 나를 알지 못한다.

It is because they do not know these, that men do not know me.

衆人於道無識見, 故終莫我知也.
대중은 도에 대하여 식견이 없다. 그러므로 나를 알지 못한다.

知我者希하며 則我者貴니

나를 아는 사람이 드물면 나에게 있는 것이 귀해지니

They who know me are few, and I am on that account (the more) to be prized.

溫公曰 : "道大. 故知者鮮也."

사마온공은 "도는 위대하다. 그러므로 아는 사람이 드물다."라고 하였다.

是以聖人은 被褐懷玉이니라

이 때문에 성인은 허름한 베옷을 입지만 가슴에는 보옥을 품고 있다.

It is thus that the sage wears (a poor garb of) hair cloth, while he carries his (signet of) jade in his bosom.

內蘊至德, 而不求人知, 如被褐衣, 而懷寶玉也.

안에 지극한 덕을 품고도 사람이 알아주기를 구하지 않으니, 마치 허름한 베옷을 입고도 가슴에는 보옥을 품고 있는 것과 같다.

右第三十九章. 歎人之莫知, 而悼道之難行, 是終篇惓惓爲人之意也.

오른쪽(위)은 제39장이다. 사람이 알아주지 못함을 탄식하고 도의 행하기 어려움을 슬퍼하였다. 이것이 바로 마지막 편에서 말한 간절하게 사람을 위한다는 뜻이다.

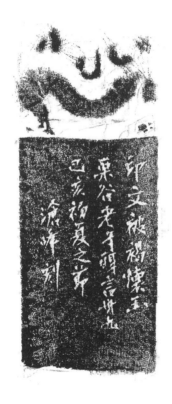

被褐懷玉
-原寸 印-

大道甚夷 而民好徑 대도심이 이민호경
노자순언 제40장 (38×68cm)

大道는 甚夷어늘 而民이 好徑하느니라

큰 길(위대한 도)은 매우 평탄하지만 백성들은 지름길을 좋아한다.

The great Dao (or way) is very level and easy; but people love the by-ways.

-기해 6월 6일 심야에 창봉

老子醇言 第四章

大道一思夷 어늘 而民이 好徑하느니라

큰 길은 매우 평탄하지만 백성들은 지름길을 좋아한다

己亥 有百 深夜 滄峰

大道는 甚夷어늘 而民이 好徑하느니라

큰 길(위대한 도)은 매우 평탄한데 백성들은 지름길을 좋아한다.

The great Dao (or way) is very level and easy; but people love the by-ways.

道若大路, 豈難知而難行哉? 只是民情牽於私意求捷徑, 而不遵大路耳.

도는 마치 큰 길과 같으니 어찌 알기 어려워 행하기 어렵겠는가? 다만 백성의 인정이 사욕에 이끌려 지름길만을 찾아 큰 길을 따르지 않을 뿐이다.

右第四十章. 承上章, 而言人之不能知不能行者, 由不知率性之道, 而妄求捷徑故也. 屈原曰: "夫惟捷徑而窘步", 亦此意也.'

오른쪽(위)은 제40장이다. 위의 39장을 이어서 사람들이 알지 못하고 행하지 못하는 것은 본성을 따르는 방법을 몰라 망령되게 지름길만을 구하기 때문임을 말하였다. 굴원(屈原)은 "오직 지름길만을 찾으면 걸음이 군색해진다."라고 하였으니, 또한 이러한 뜻이다.

右醇言, 凡四十章. 首三章言道體, 四章言心體, 第五章摠論治己治人之始
終. 第六章七章, 以損與嗇爲治己治人之要旨, 自第八章止十二章, 皆推廣
其義. 第十三章因嗇字, 而演出三寶之說, 自十四章止十九章, 申言其義.
二十章言輕躁之失, 二十一章言清靜之正. 二十二章推言用功之要. 二十
三章四章申言其全天之效, 二十五章言體道之效, 二十六章止三十五章言
治人之道及其功效. 三十六章言愼始慮終, 防於未然之義. 三十七章八章
言天道福善禍淫虧盈益謙之理. 三十九章四十章歎人之莫能行道以終之.
大抵此書以無爲爲宗, 而其用無不爲, 則亦非溺於虛無也. 只是言多招詣,
動稱聖人, 論上達處多, 論下學處少, 宜接上根之士, 而中人以下, 則難於
下手矣. 但其言克己窒慾, 靜重自守, 謙虛自牧, 慈簡臨民之義, 皆親切有
味, 有益於學者, 不可以爲非聖人之書, 而莫之省也.

<div align="right">醇言終.</div>

오른쪽(위)은 『순언(醇言)』이니 모두 40장이다. 앞부분 1장부터 3장까
지는 도체(道體)에 대해 말하였고, 4장은 심체(心體)에 대해서 말했으
며, 5장은 자신과 남을 다스리는 처음과 끝을 모두 말하였다. 6장과 7장
은 덜어냄(損)과 절제(嗇)로 자신과 남을 다스리는 요지를 삼았다. 8장
에서부터 12장까지는 모두 그 뜻을 미루고 넓혔다. 13장은 절제(嗇)를
통해 세 가지 보배가 될 수 있는 설명을 이끌어내었다. 14장에서 19장까
지는 그 뜻을 거듭 말하였다. 20장은 경솔하고 조급함의 실수를 말하였
고, 21장은 맑고 고요함의 정도(正道)를 말하였다. 22장은 공부하는 요
령을 말하였고, 23장과 24장은 천도(天道)를 온전하게 하는 효과에 대하
여 거듭 말하였다. 25장은 도를 체득한 효과를 말하였고, 26장에서 35장

까지는 남을 다스리는 도와 그 효과에 대하여 말하였다. 36장은 시작을 신중히 하고 마침을 고려하여 일어나기 전에 방비해야 한다는 뜻을 말하였다. 37장과 38장은 하늘의 도는 선한 자에게는 복을 내리고 지나친 사람에게는 재앙을 내리며, 가득한 것은 덜어내고 겸허한 것은 더해주는 이치를 말하였다. 39장과 40장은 사람들이 도를 행하지 못함을 탄식하면서 마무리하였다.

대체로 보아서 이 책은 함이 없음(無爲)을 종지를 삼았으나 그 쓰임은 하지 않음이 없으니 또한 허무에 빠진 것은 아니다. 단지 말은 불러 온 것이 많고, 걸핏하면 성인을 일컬었고, 위로 하늘의 도리에 통달함을 논한 것이 많고, 아래로 사람의 일을 배우는 것에 대해 논한 것은 많지 않다. 자질이 뛰어난 선비들이 접하기에는 알맞지만 중간 이하의 사람들이 하여 손을 대기는 어렵다. 그러나 자신의 사욕을 이겨 내고 욕망을 막으며, 고요히 하고 진중하게 스스로 지키고, 겸허하게 스스로의 덕을 함양하며, 자애와 간략함으로 백성들에 임하는 뜻은 모두 친절하고 묘미가 있으며 배우는 자들에게 유익할 것이니 성인의 책이 아니라고 살피지 않아서는 안 된다.

『순언』을 마친다.

大道甚夷 而民好徑
-原寸 印-

跋

栗谷先生, 嘗鈔老氏之近於吾道者二千九十有八言, 爲醇言一編, 仍爲之
註解口訣. 昔韓愈以荀氏爲大醇而少疵, 欲削其不合者, 附於聖人之籍,
曰: "亦孔子之志歟." 先生編書命名之意, 或取於此耶.

啓禧攷本文, 盖去其反經悖理者五之三爾, 其取者, 誠不害乎謂之醇也. 去
取如衡稱燭照, 註解又明白亭當, 必援而歸之於吾道. 識者以爲非先生知
言之明, 莫能爲也.

異端之所以倍於吾道者, 以其駁也. 不駁者, 固不無可取, 去其駁, 則醇矣.
高明之士, 墮落而不悟者, 特見其醇而忘其駁也. 苟無如先生之大公至明,
惡而知其美, 則醇駁相混, 可用者, 卒歸於不可用, 而不可用者, 或以爲可
用, 其爲害不貲. 曷若區別醇駁, 去其不可用, 而存其可用哉?

當先生之編此也, 龜峯宋先生止之曰: "非老子之本旨, 有苟同之嫌." 其言
亦直截可喜. 而至若先生之範圍曲成, 雖於異端外道, 尙惜其可用者, 混歸
於不可用, 必欲去其駁, 而俾歸乎醇. 百世之下, 眞可以見其心矣. 於乎至
哉!

啓禧按湖西巡過連山, 偶得此編於愼齋金先生後孫, 乃金先生手筆也. 或
恐泯沒, 以活字印若干本, 仍識其顚末如右云

庚午正月上澣
後學洪啓禧謹書

발문

율곡선생은 일찍이 노자의 『도덕경』에서 우리 유가의 도와 가까운 2천 9백 18개의 글자를 가려내어 『순언』 한 편의 책을 짓고, 이어 주해와 구결을 달았다. 옛날에 한유(韓愈)는 순자(荀子)의 말이 매우 순수하지만 약간의 흠이 있다고 여겨, 유학의 도에 부합하지 않는 것을 삭제하여 성인의 전적에 덧붙이고자 하면서 "또한 공자의 뜻일 것이다."라고 하였다. 율곡 선생께서 이 책을 편찬하고 순언이라고 이름을 붙인 것은 아마도 여기에서 의미를 취한 것 같다.

내가 『도덕경』 본문을 상고해보니, 상도에 반하고 이치에 어긋나는 것은 다섯 가운데 셋을 버렸으니, 선생께서 취하신 것은 참으로 순수하다고 하여도 무방하다. 버리고 취하는 것을 저울로 측량하고 등불로 비춰보듯 하였으며, 주해 또한 명백하고 타당하여 반드시 끌어다가 우리 유가의 도에 귀결시켰다. 식자들은 선생 같이 문장 내면의 뜻을 알 수 있는 명철한 분이 아니면 할 수 없다고 여긴다.

이단의 말이 우리 유가의 도에 어긋나는 것은 잡박하기 때문이다. 잡박하지 않은 것은 진실로 취할 만한 것이니, 잡박한 것을 버리면 순수하게 된다.

고명한 선비들이 이단에 빠지고도 깨닫지 못함은 단지 그 순수함만을 보고 그 잡박함을 마음에 두지 않기 때문이다. 진실로 선생같이 매우 공평하고 지극히 밝아, 미워면서도 그 아름다움을 알 수 있는 분이 아니라

면 순수함과 잡박함이 서로 섞여 있게 되어 쓸 만한 것도 마침내 쓸모없는 데로 돌아가고, 쓸모없는 것을 간혹 쓸 만하다고 여기게 되니 그 해로움을 이루 다 셀 수가 없다. 순수한 것과 잡박한 것을 구별하여 쓸모없는 것은 버리고 쓸 만한 것을 보존하는 것만 하겠는가?

선생께서 이 책을 편찬하실 적에 구봉(龜峯) 송익필(宋翼弼) 선생이 제지하면서 "노자의 본래의 뜻이 아니니, 구차하게 맞추려는 혐의가 있다."라고 하였다. 그 말씀 또한 직절(直截)한 것이니 기뻐할 만하다. 선생께서 범위하여 곡진하게 성취한 것으로 말하자면 비록 이단의 외도(外道)라 할지라도 오히려 쓸모있는 것이 뒤섞이어 쓸모없음에 귀결됨을 애석하게 여기셨다. 그리하여 반드시 그 잡박한 것을 버리어 순수한 것에 귀결되게 하셨다. 오랜 세월 뒤에야 참으로 그 마음을 알 수 있을 것이니, 아! 지극하도다!

나 계희(啓禧)는 호서(湖西)를 안찰하고 연산(連山)을 지나다가 우연히 신독재(愼獨齋) 김 선생(金集)의 후손에게서 이 책을 얻게 되었는데 바로 김선생의 수필(手筆)이었다. 혹시라도 없어질까 염려되어 활자로 몇 권을 인쇄하고 그 전말을 위와 같이 적었다.

경오년(1750년) 정월 상순에
후학 홍계희는 삼가 쓰다.

An epilogue

Mr. Yulgok selected from Lao Tzu' s Tao Te Ching 2918 words that are aligned with Confucius idea of 'the Way (道, pronounced as ' do' in Korean). He also added his footnotes and Googyeol (Korean pronounciation) to the selection. In earlier days, Han Yu commented on works Xunzi to be pure yet with minor errors, and intended to remove what does not fit Confuicius teaching. "(This) too is what Confucius had meant to do," he mentioned. This seems to be the context in which Mr. Kim wrote his comments.

I Gyehee(啓禧) has pondered on the writings of Tao Te Ching. I have deleted the contents which was considerably against the common ethics and law and this was three out of five. What he has taken is indeed harmless, and thus can be told as to be pure. He decided what to take and what to take away in so precisely a way as measuring with scales or illuminating with lights. His comments, furthermore, is clear and persuasive and never failed to distill its ultimate meaning in a corresponding way with the Confucius teaching we follow. Educated ones considered this impossible if not with his keen understanding that reaches to the innermost of sentences.

The reason the words of heretics are considered to be against our Confucius teaching of the Way is they are mixed. Those that are not mixed among the words, however, are something from wich we can take a thing or two. They become pure once we throw the mixed part away. The reason even famous scholars go corrupt and remain ignorant is they only saw the pureness of the words and forgot the mixedness of them. If one is les than Mr. Yulgok in fairness and

brilliance and thus cannot hate the words yet understand their beauty at the same time, he will not be able to use the pure mixed into other ?what can be used- while from time to time think he can use what cannot be used. The vice cannot be compensated. How can we say this on the same line with separating pureness and mixedness, preserving what can be used and throwing away what cannot.

When Mr. Kim was working on this book, Mr. Song Ikpil(宋翼弼) restrained him and commented on the work as "guilty of lame trimming and fitting what actually does not fit, as it is not Lao Tzu's original intention." Mr. Kim also stated this directly, which is to our pleasure. In regards to the extent of study and more detailed achievements, he was sorry even for the heretics' way that its part that can be used gets mixed and concludes into something that cannot be used. Therefore, he made sure to throw away any mixed bit of it, for it to conclude in pureness. Long time shall have passed were we to truly understand his thoughts -how deep they are!

I, Gyehee(啓禧), acquired this book by luck from a son of Shindokjae(愼獨齋) Mr. Kim (金集)after investigating Hoseo(湖西) region and passing trough Mountain Yeon(連山). It was his handwritings. I worried this might go lost and printed a handful of books and am recording the context as abvoe.

On the year of Gyeong-oh (1750), early days of Jeongwol.
With respect and restrain, writes Hong Gyehee a junior.

善人之寶

有生於無

曲則全

自隱無名

萬物歸焉

歸根曰靜

道隱無名

不言而善應

音聲相和

希言自然

大象無形

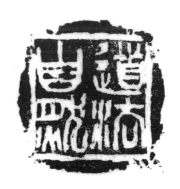

道法自然

滄峰 自用印存 老子句

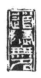

道隱無名

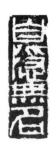

自隱無名

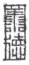

善德

自隱無名

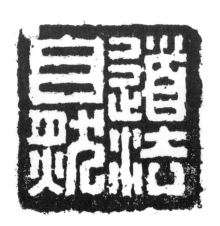

道法自然

大道

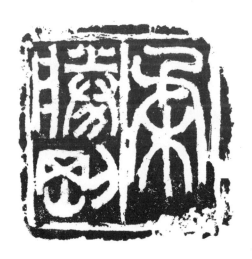

柔勝剛

滄峰 自用印存 老子句

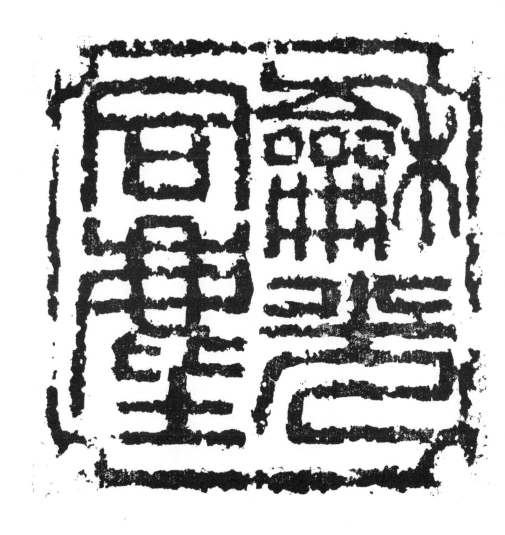

和光同塵

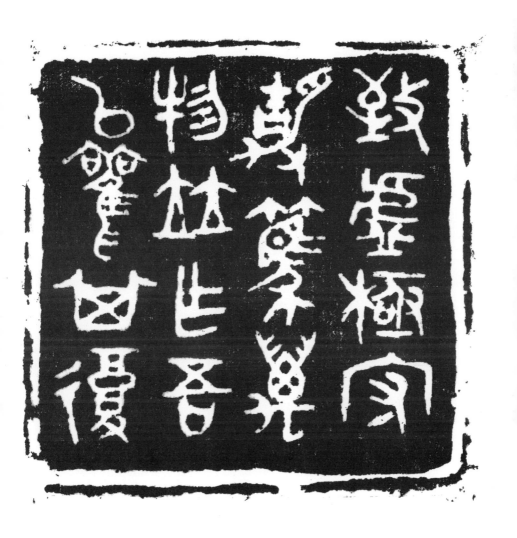

致虛極守 靜篤萬物并作吾已觀其復

滄峰 自用印存 老子句

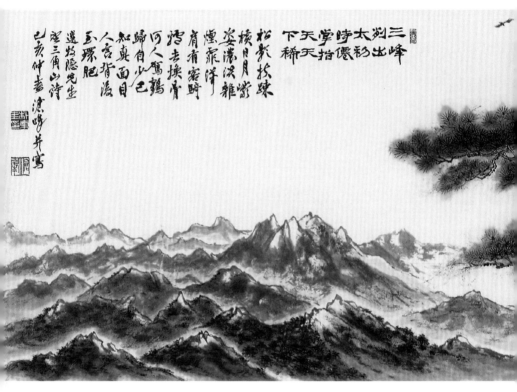

牧隱先生 望詩 三角山 詩 137×44cm

三峯削出太初時 仙掌指天天下稀
松影扶疏橫日月 巖姿濃淡雜煙霏
筇肩有客騎驢去 換骨何人駕鶴歸
自少已知眞面目 人言背後玉環肥

삼각산을 바라보며
태초에 삼각 봉우리를 깎아 만들었을 때
하늘 향한 신선 손가락 참으로 희귀하지.
엉기성기 소나무 그림자 해와 달을 가리고
여러 모양의 바위 보양들 안개 속에 섞였네.
초라한 이 늙은이 당나기 타고 지나가는데
누가 속태를 벗고 학을 타고 돌아오려는지.
내 일찍부터 이산의 진면목을 잘 알았지만
산 뒤엔 양귀비처럼 풍만함도 있다고 하네.

魚躍鳶飛
70×180cm

建德若偸 68×46cm

錄 陶淵明 飲酒 詩
70×205cm

結廬在人境 而無車馬喧
問君何能爾 心遠地自偏
采菊東籬下 悠然見南山
山氣日夕佳 飛鳥相與還
此中有眞意 欲辨已忘言

사람사는 곳에 오두막을 엮고 살아도,
수레와 말의 시끄러운 소리가 들리지 않는다.
그대에게 묻노니,어찌 그럴 수 있는가?
마음을 멀리 두면 사는 땅이 저절로 외우네.
동쪽 울타리 밑에서 국화를 따다가,
우두커니 남산을 바라본다.
산의 기운은 저녁 무렵에 더욱 좋고,
나는 새 서로 짝하여 돌아온다.
이 속에 참뜻이 있으니,
말로 더 설명하려다가 이미 말을 잊는다.

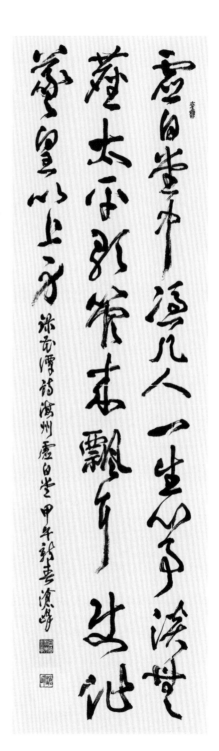

海州虛白堂 徐花潭 詩 47×180cm

虛白堂中憑几人
一生心事談無塵
太平歌管來飄耳
使作羲皇以上身
허백당 안의 안석에 기댄 사람은
평생 동안 마음 쓰임이 티끌 없이 맑았네.
태평가의 가락이 귀전에 들려오니
바로 복희 황제 시대보다 더 안락한 몸이 되네

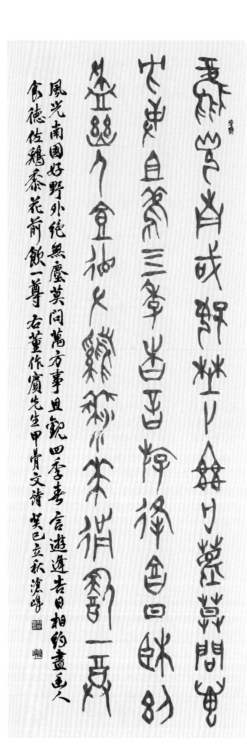

董作賓 先生 甲骨文70×200cm

風光南國好　野外絶無塵
莫問萬方事　且觀四季春
言遊逢吉日　相約盡幽人
食德佐鷄黍　花前飮一尊
풍광은 남국이 좋으니,
야외에 티끌조차 없도다.
만방의 일을 묻지 말고
사계절의 봄을 바라보네
길일을 만나 노닐 것을 말하였고,
그윽한 사람의 정을 다할 것을 서로 약속하
네.
음식의 덕을 닭고기로 곁들이니
꽃 앞에서 술한잔 마시네.

海苑亭松 96×137cm / 중국 호남대학교 소장

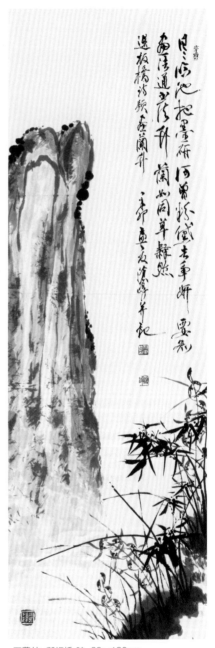

竹色淸梅色　華品 詩 65×180㎝　　　　　石蘭竹　鄭板橋 詩 60×180cm

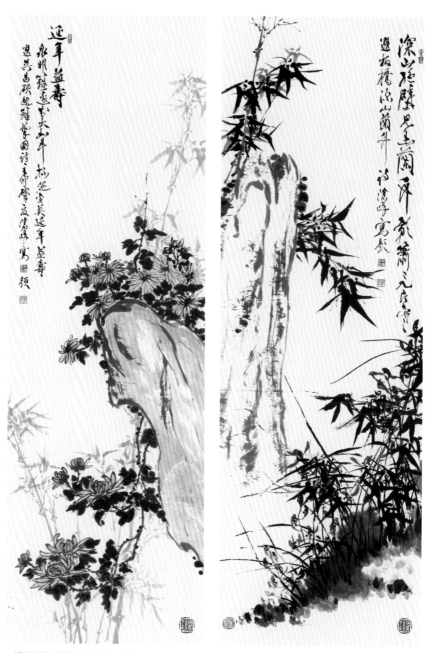

題籬菊圖 吳昌碩 詩 60×180cm 深山蘭竹圖 鄭板橋 詩 60×180cm

赤松 78×180cm
小壽一千年 일천년을 축수함

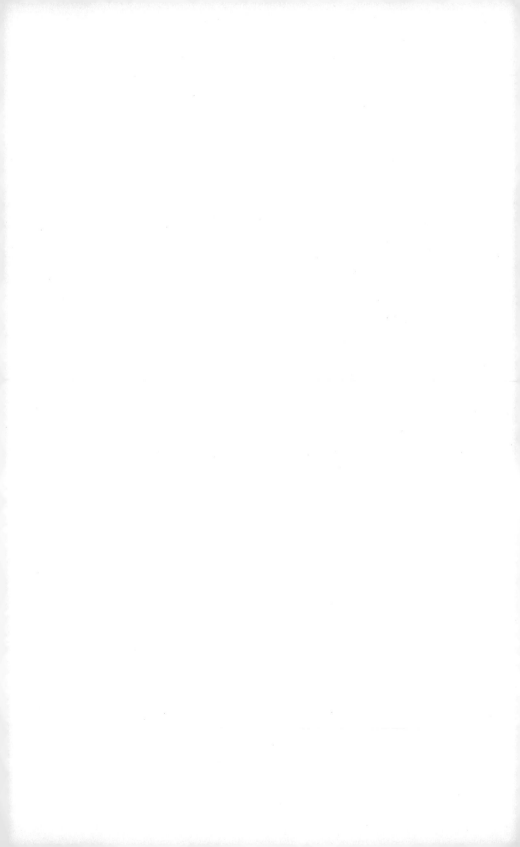

창봉 박동규 滄峰 朴東圭 Changbong Park Dong Kyu

창봉 박 동 규
1951년 7월 4일 제주 행원 출생

■ 현직
(사)국제서예가협회 부회장
(사)한국전각협회 부회장
한국서예가협회 이사
대한민국서예대전 초대작가
전국휘호대회 초대작가
월간 〈서예문인화〉 편집위원
예술의전당 서예박물관 지도교수
중국 남경예술학원 박사학위 취득

■ 개인전
1994년 제1회 창봉박동규전 (제주도문화진흥원 초대)
1998년 제2회 창봉박동규금니법화경전 (예술의전당)
2002년 제3회 창봉박동규서법전 (중국 남경박물원 초대)
2003년 제 4회 황돈 · 박동규 중국양인전 (세종문화회관)
2011년 제 5회 박동규 · 주상림 한중이인서화전
 (한국미술관, 제주도문예회관, 중국 북경 영보재 미술관)
2013년 박동규 · 장지중 한중이인서화전(제주문예회관 · 중국장사악녹서원박물관)
2016년 창봉 박동규 서화전(제주돌문화공원 오백장군갤러리 기획 초대)
2016년 창봉 박동규 서화전(평화문화도시 김포문화재단 기획전시, 김포아트홀)

■ 심사
서예대전〈월간서예 주최〉심사위원
KBS 전국휘호대회 대상수상. 심사위원
대구매일서예대전(대구매일신문) 심사위원
국제서법대전(한 · 중 · 일) 심사위원
전국학생 휘호대회 심사위원
대한민국서예대상전(학원총연합) 심사위원
대한민국서예문인화대전(이화출판사) 심사위원
대한민국서예대전(미협) 심사위원
대한민국면암서화공모대전 심사위원
강암서예대전 심사위원
전국서도민전 심사위원장
부산서예비엔날레 총감독 이상 역임

■ 저서
『완당김정희서법예술연구』 박사논문 2002년 중국 남경예술학원
『전각으로 피어난 도덕경』〈노자, 순언에서 찾은 삶의 지혜〉-2019년

■ 서실
경기도 김포시 김포한강2로 88 (장기동2039-6) 고은프라자 201호 〈창봉서법연구원〉
Tel : 031-983-5266 / H · P : 010-2296-9266
E-mail : chang-bong@hanmail.net

滄峰 朴東圭

1951年 7月 4日 濟州 杏源 出生

■ 現職
(社)國際書藝家協會 副會長
(社)韓國篆刻協會 副會長
韓國書藝家協會 理事
大韓民國書藝大展 招待作家
全國揮毫大會 招待作家
月刊《書藝文人畫》編輯委員
藝術의殿堂 書藝博物館 指導敎授
中國 南京藝術學院 博士學位 取得

■ 個人展
1994年 第1回 滄峰朴東圭展 (濟州道文化振興院 招待)
1998年 第2回 滄峰朴東圭金泥法華經展 (藝術의殿堂)
2002年 第3回 滄峰朴東圭書法展 (中國 南京博物院 招待)
2003年 第4回 黃惇・朴東圭 中韓兩人展 (世宗文化會館)
2011年 第5回 朴東圭・周祥林 韓中二人書畫展
 (韓國美術館, 濟州道文藝會館, 中國 北京 榮寶齋 美術館)
2013年 朴東圭・張智重 韓中二人書畫展(濟州文藝會館・中國長沙岳麓書院書院博物館)
2016年 滄峰 朴東圭 書畫展 (濟州芎文化公園 五百將軍畫廊 企劃招待)
2016年 滄峰 朴東圭 書畫展 (平和文化都市 金浦文化財團 企劃展示, 金浦 Arts Hall)

■ 審査
書藝大展《月刊書藝 主催》審査委員
KBS 全國揮毫大會 大賞受賞, 審査委員
大邱每日書藝大展(大邱每日新聞) 審査委員
國際書法大展(韓・中・日) 審査委員
全國學生揮毫大會 審査委員
大韓民國書藝大賞展(學院總聯合) 審査委員
大韓民國書藝文人畫大展(梨花出版社) 審査委員
大韓民國書藝大展(美協) 審査委員
大韓民國勉庵書畫公募大展 審査委員
剛菴書藝大展 審査委員
全國書道民展 審査委員長
釜山書藝BIENNALE 總監督 以上 歷任

■ 著書
『阮堂金正喜書法藝術研究』博士論文 2002年 中國 南京藝術學院
『篆刻으로 피어난 道德經』〈老子, 醇言에서 찾은 삶의 智慧〉-2019年

■ 書室
京畿道 金浦市 金浦漢江 2 路 88 高恩PLAZA 201號〈滄峰書法研究院〉
Tel : 031-983-5266 / H・P : 010-2296-9266
E-mail : chang-bong@hanmail.net

Changbong Park Dong Kyu
Born in Hangwon, Jeju, on July 4, 1951

■ Present

Vice President of the International Calligrapher Association

Vice President of the International Seal Engraver Association

Board Member of the Korea Calligrapher Association

Invited artist of the Korea Calligraphy Exhibition

Invited artist of the National Brush-writing Contest

Editing staff for 〈Monthly Calligraphy and Literary Paintings〉

Adviser for the Calligraphy Museum in Seoul Arts Center

Received Ph.D at Nanjing Art Academy, China

■ Private Exhibition

The First Changbong Park Dong Kyu Exhibition (invited by the Jeju Culture Foundation)

The Second Changbong Park Dong Kyu Exhibition for the Sutra of the Lotus (Seoul Arts Center)

The Third Changbong Calligraphy Exhibition (invited by Nanjing Museum, China)

The Fourth Double Exhibition of Hwang-don and Park Dong Kyu (Sejong Cultural Center)

The Fifth Korea China Double Calligraphy Exhibition of Park Dong Kyu and Ju Sangrim (Korea Art Gallery, Jeju Cultual Center, and Gallery Rongbaozhai, Beijing)

Korea China Double Exhibition of Park Dong Kyu and Jang Ji Jung (Jeju Cultural Center, and Yuelu Shuyuan Academy Gallery, China)

2016 The Exhibition of Calligraphy & painting by Changbong Park, Dong-kyu (The Planning Invitation of Jeju Stone Park, Obaek Jang-Goon Gallery)

2016 The Exhibition of Calligraphy & painting by Changbong Park, Dong-kyu (The Planning Exhibition of Gimpo Culture Foundation, Gimpo Arts Hall)

■ Judge

Jury judge for the Calligraphy Contest hosted by Monthly Calligraphy

Jury judge for the National Brush-Writing Contest hosted by KBS

Jury judge for the Daegu Daily Calligraphy Contest (Daegu Daily Newpaper)

Jury judge for the International Calligraphy Contest (Korea, China, Japan)

Jury judge for the National Student Brush-writing Contest

Jury judge for the Korea Calligraphy Contest(Association of Private Educational Institutes)

Jury judge for the Korea Calligraphy and Literary Paintings Contest (Ihwa Publishing Company)

Jury judge for the Korea Calligraphy Contest (Arts Association)

Jury judge for the Korea Myeon-am Paintings and Calligraphy Contest

Jury judge for the Kang-am Calligraphy Contest

Foreman of the jury at the National Paints and Calligraphy Contest

General manager for the Busan Calligraphy Biennale

■ Publication

Thesis for doctorate 〈Wandang Kim Jeong-hee`s Calligraphic Art〉, Nanjing Art Academy, China, 2002

『Reading Too Te Ching through the Art of Seal Engraving』 Wisdonm from Yulgok's Sun-Eon : The Purified Words of Lao-tzu

■ Studio

Changbong Calligraphy Studio

201 Goeun Plaza, 88 Hangang-2fo Kimpo, Kimpo City, Gyeonggi Province

Tel : 031-983-5266 / H · P : 010-2296-9266

E-mail : chang-bong@hanmail.net

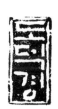

전각으로 피어난 도덕경
노자, 율곡 순언(醇言)에서 찾은 삶의 지혜–
Reading Tao Te Ching through the Art of Seal Engraving
Wisdonm from Yulgok's Sun-Eon : The Purified Words of Lao-tzu

이이(李耳) 원저, 이이(李珥) 초해(鈔解)

박동규 각편(刻編)
민경삼 번역
김창효 교열
박아란 영문교열
원일재 편집기획

민경삼(閔庚三)
충남 아산 출생. 고려대학교 학사, 석사. 중국 남경대학교 박사.
남경사범대학교 중한문화연구중심 교수. 백석대학교 어문학부 교수.
다수의 중국출토 고대 한인 금석문 관련 논문과 중국 관련 역저가 있다.

전각으로 피어난 도덕경
-노자, 율곡 순언(醇言)에서 찾은 삶의 지혜-
창봉 박동규 각편(刻編)

초판발행일 | 2019년 6월 12일

편 저 | 박 동 규
 경기도 김포시 김포한강2로 88 (장기동 2039-6)
 고은프라자 201호
 창봉서법연구원
 Tel. 031-983-5266(팩스겸용)
 H.P. 010-2296-9266

발행처 | ㈜이화문화출판사
발행인 | 이 홍 연 · 이 선 화
 등록 | 제300-2004-67호
 주소 | 서울시 종로구 인사동길12 대일빌딩 310호
 전화 | (02)732-7091~3 (구입문의)
 FAX | (02)725-5153
 홈페이지 | www.makebook.net

ISBN 979-11-5547-395-5 03640

값 20,000원

※ 본 책의 그림 및 내용을 무단으로 복사 또는
 복제할 경우에는, 저작권법의 제재를 받습니다.